GLOBAL ART

当艺术成为主张

GLOBAL
ART

JESSICA LACK

「英」杰西卡·拉克 ————— 著　　李君棠 ————— 译

北京联合出版公司
Beijing United Publishing Co.,Ltd.

目录

前言

　　本书收录的艺术运动来自世界各地，它们由于审美、政治和观念上的种种原因而发端。要说是什么让那些发起者联合起来，那就是他们清醒地认识到，自己所处的社会秩序已然崩塌，同时他们也害怕，如果听之任之，可能会产生什么样的后果。正如加尔各答团体的创始人普罗多什·达斯古普塔写下的："艺术家已不再能对他所处的时代、他周遭所发生的一切视而不见。"

　　在这五十场艺术运动中，有些运动形态成熟，带着一套强有力的叙事体系，散发出职业拳击手一般的好斗气势，而其他大部分运动则是松散的联盟，由那些拥有相似的进步理想，希望通过彼此联合来挑战社会现实的艺术家组成。有些艺术家给自己参与的运动起了名字，也有一些运动是由那些热衷于为某种文化现象赋予形态和定义的理论家和历史学家在回顾之时命名的。

因为每场运动都有其独特的地理、审美和政治环境，所以提供一些历史背景非常必要。就像艺术家基思·派珀在讨论20世纪80年代的黑人艺术运动时强调的一样，研究一场艺术运动的最大危险，就是将其置于它的文化与政治语境之外，仿佛它与"街头巷尾真实发生的社会动荡"毫无关系。

理论家斯图亚特·霍尔撰写过许多文章，阐述我们如何迫切地需要拓宽视野，脱离传统的"中心-边缘"关系，转而注重多个中心的相互联结。从20世纪孟加拉画派的反殖民主义哲学，到2012年"黑人的命也是命"的激昂疾呼，这些艺术运动有望在一定程度上拓宽我们的视野，丰富我们对艺术史的认知。

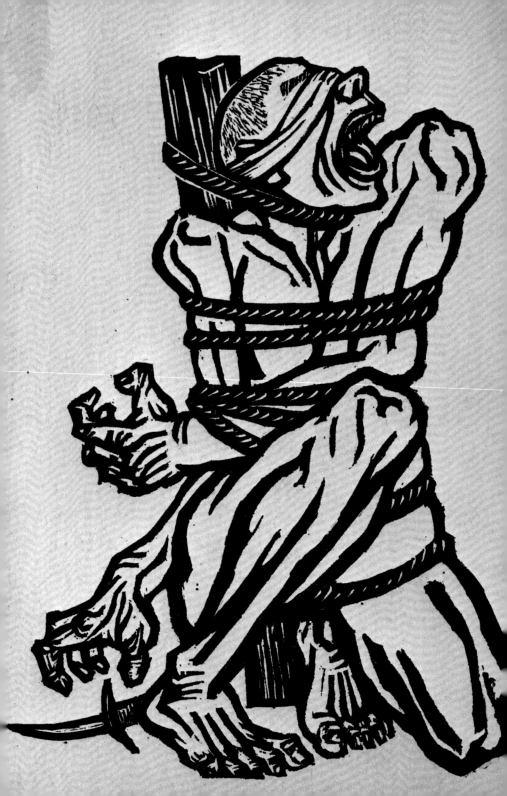

帝国主义与革命

—

让我们起来罢！用了狂一般的激情，铁一般的理智，

来创造我们色、线、形交错的世界吧！

—

决澜社，1932 年

孟加拉画派

约 1899—1930 年

1909年，斯里兰卡文化理论家阿南达·K.库马拉斯瓦米写下了一篇有争议的宣言《艺术与抵制英货》，发声支持复兴纯粹的印度文化，以抵抗大英帝国主义。他写道：

> 我们的民族运动的弱点是我们不爱印度。我们爱英国郊外胜景，爱资产阶级的舒适与繁荣。我们相信，当我们掌握了足够多的科学知识，又遗忘了足够多的艺术，以至能成功地与欧洲抗衡时，就将建立起那样的繁荣。

阿巴宁德拉纳特·泰戈尔

《旅程终点》
1913年
纸本水墨和蛋彩
15厘米×21厘米
印度国家现代美术馆，印度，新德里

泰戈尔从印度神话中借用充满诗意的形象，因此常被称为象征主义者。他对日本水墨技巧的精妙把握，使他的画作拥有一种梦幻般的质感。

19世纪晚期，一系列政治事件在印度东北部的孟加拉省发端，当时印度争取独立的斗争正值最关键时期。这篇宣言正是受到了它们的启发。

加尔各答的国立艺术学校是这场辩论的文化中心，校长欧内斯特·宾菲尔德·哈维尔呼吁学生从莫卧儿、拉贾斯坦和帕哈里艺术中汲取灵感，而不是一味模仿西方艺术。传统的印度绘画在英属印度时期已然没落，一部分原因在于美术学院不再教授传统印度绘画的技巧，另一部分原因则是英国收藏家只对能够展现异域风情的印度绘画感兴趣。

这场新运动也被称为"孟加拉画派"（Bengal School）。画派拥护一种充满神秘感的、深受古代莫卧儿文化、拉杰普特艺术传统这些丰富的文化遗产所影响的现代艺术形式。

画派的两位重要艺术家是苏纳亚尼·德维和阿巴宁德拉纳特·泰戈尔，他们分别是拉宾德拉纳特·泰戈尔（孟加拉族诗人、艺术家和思想家）的侄女和侄子。他们提倡一种泛亚洲的视野，主张从更广阔的亚洲大陆范围内汲取养料，尤其推崇艺术家冈仓天心向泰戈尔介绍的日本水墨画。许多孟加拉画派的艺术家同时也是坚定的社会变革者，他们在艺术学院持续推广画派的浪漫风格，并且在全国努

力建立倡导纯粹印度艺术的教学系统。

南达拉尔·博斯是孟加拉画派的代表人物之一，他曾在泰戈尔门下学习。他从印度神话和佛教石窟壁画的风格中吸取灵感，用以描绘日常生活，其作品拥有令人惊叹的原创性。

博斯在20世纪20年代结识了甘地，从那时起，他便开始为了支持这位律师的非暴力不合作运动创作绘画。1930年，甘地为抗议盐税发起了为期26天的游行。博斯以甘地为主角的素描和版画，尤其是那些创作于这场游行中的作品，把甘地描绘为一位谦逊而果决的人民公仆。这些图像符号在神化甘地的过程中发挥了重要作用，让这位反殖民主义者成为一种坚定的、一倡百和的力量的化身。

主要艺术家

南达拉尔·博斯（1882—1966），印度

苏纳亚尼·德维（1875—1962），印度

马尼什·戴伊（1909—1966），印度

阿西特·库马尔·哈尔达（1890—1964），印度

贾米尼·罗伊（1887—1972），印度

阿巴宁德拉纳特·泰戈尔（1871—1951），印度

加加南德拉纳特·泰戈尔（1867—1938），印度

主要特征

自然主义的浪漫风格·神秘主题——来自《一千零一夜》、梵文史诗《罗摩衍那》和印度诗歌中的场景·受莫卧儿细密画和日本水墨画启发

媒介形式

绘画·版画

主要馆藏

印度国家现代美术馆，印度，孟买

印度国家现代美术馆，印度，新德里

维多利亚纪念堂，印度，加尔各答

苏纳亚尼·德维

《无题（带鹦鹉的女士）》
约20世纪20年代
纸本水彩和铅笔
32.3厘米×32.3厘米
私人收藏

苏纳亚尼·德维是一位家庭内部空间的记录者，她被认为是第一位拥护传统孟加拉民间艺术的现代艺术家。

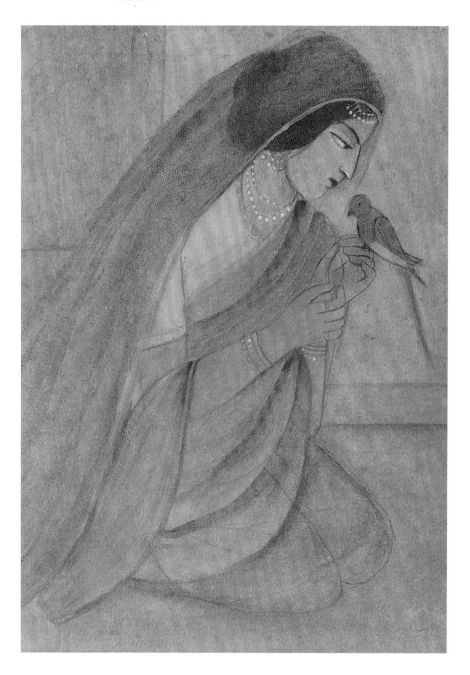

强硬主义

1921—1927 年

1921 年 12 月的一个夜晚，墨西哥城中各处墙上出现了一份宣言。它的言辞是如此充满挑衅，仿佛燃烧着职业拳击手的好战气焰。叛逆的年轻诗人曼努埃尔·马普莱斯·阿尔塞写下了这篇气势汹汹的《此刻：曼努埃尔·马普莱斯·阿尔塞的先锋强硬主义灵药传单，一号》，呼吁墨西哥知识分子抛下传统，直面现在。

诗人写下："国父伊达尔戈去死，圣拉斐尔和圣拉撒路下台。"这里的国父伊达尔戈、圣拉斐尔和圣拉撒路分别指的是带领墨西哥实现独立的伟大英雄和两位受人景仰的宗教圣人。他还引用了菲利波·托马索·马里内蒂在 1909 年发表的未来主义宣言："一辆行驶中的汽车，比萨莫色雷斯的胜利女神更美。"强硬主义（西班牙语为 Estridentismo）就此诞生，它是一场文学与艺术运动，融合了欧洲现代主义潮流、墨西哥新艺术运动和装饰艺术风格。

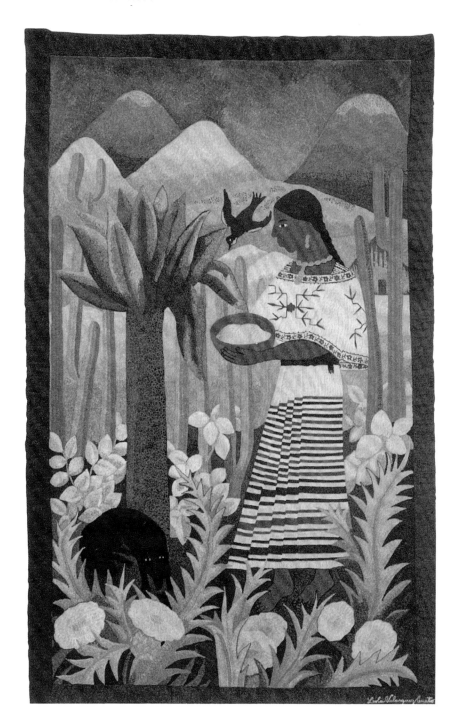

　　马普莱斯·阿尔塞与许多欧洲前卫人士保持着联系——马里内蒂给他寄过未来主义的手册，他自己也曾受到布莱斯·桑德拉尔、皮埃尔·勒韦迪等法国作家的现代主义诗作的启发。运动成员都赞美现代化的城市环境，并在政治上亲近左派，因此团结在一起。

　　他们参与工人游行，举办包含读诗会和画展的"强硬主义之夜"。但与他们在墨西哥壁画运动中的同辈艺术家不

赫尔曼·圭托

《面具1号》
1924年
纸板彩绘
43厘米×23.5厘米×18.5厘米
私人收藏

雕塑家赫尔曼·圭托和他的妻子洛拉都是墨西哥革命先锋派圈子的核心人物。圭托半抽象的戏剧面具受到前哥伦布时期艺术的启发，其中许多面具描绘了墨西哥知识分子群体中的人物形象，质疑所谓高雅文化与低俗文化之间的分野。

同，强硬主义者并不打算通过艺术来建立新的民族身份认同。他们拒绝浪漫化墨西哥革命，更希望用冷静且实际的方式来面对这个国家的社会现实。版画家莱奥波尔多·门德斯为强硬主义书籍制作木版画插图，而其他强硬主义者，如拉蒙·阿尔瓦·德·拉·卡纳尔则画下各种图像，歌颂当代城市生活中科技进步的产物，比如飞机、电报和收音机。他们是俄国十月革命的支持者，相信自己能通过发明新的表达形式来改变社会。

1925年到1927年，强硬主义者们在革命派的加拉将军的支持下，集体居住在韦拉克鲁斯州的哈拉帕的一栋房屋中，并在这里出版了杂志《地平线》（*Horizonte*）。1927年，加拉将军被免职，杂志的办公室遭到袭击，成员们的书籍和艺术作品被烧毁，强硬主义运动就此终结。强硬主义者们纷纷逃离，从此分道扬镳，但他们此后仍然继续推广促进社会参与平等的议题。

主要艺术家

拉蒙·阿尔瓦·德·拉·卡纳尔（1892—1985），墨西哥
让·夏洛（1898—1979），法国—美国
赫尔曼·圭托（1893—1975），墨西哥
洛拉·圭托（1897—1978），墨西哥
莱奥波尔多·门德斯（1902—1969），墨西哥

主要特征

英雄主题·抽象·用线条与形状表达激情·感性的，有时神秘或具有精神属性的视觉表达·夸张的意象·存在主义

媒介形式

绘画·雕塑·亚麻油毡浮雕版画和木版画

主要馆藏

墨西哥国家美术馆，墨西哥，墨西哥城

巅峰主义

1921—1930 年

1921年，塞尔维亚诗人柳博米尔·米西奇出版了《巅峰》(*Zenit*)杂志的第一期，反理性主义的艺术运动"巅峰主义"(Zenitism)就此兴起。运动的主旨是将来自萨格勒布和贝尔格莱德的一群相对松散的年轻艺术家与作家(巅峰主义者)聚集起来，推广一种具有普遍性和人文主义特征的先锋艺术。他们性情暴烈，充满矛盾，反对一切现存的传统。他们颂扬新事物：先是德国表现主义，然后是达达主义，再到战后的意大利未来主义和构成主义。米西奇认为，只有通过野蛮的方式，才能让欧洲在经历第一次世界大战后孱弱的文化恢复活力。为此，他构想了一个东欧超人"野蛮精灵"，它会为这片大陆带来全新的、原始的精神。

1926年，米西奇在《巅峰》上刊载了一篇赞美布尔什维克主义的文章，之后便受到了监禁威胁。意大利未来主义

乔·克莱克

《纸 - 色彩 - 绘画》(*Pafama*，即"纸 - 色彩 - 绘画"Papier-farben-malerei 的缩写)
1922 年
拼贴和粉彩
22.6 厘米 × 31 厘米
当代艺术博物馆，克罗地亚，萨格勒布

艺术家乔·克莱克的水彩和拼贴作品一部分受到构成主义的影响，他的风格成了巅峰主义风格的代表。

者菲利波·托马索·马里内蒂帮助米西奇和他的妻子（作家安努舒卡·米西奇）搬到了巴黎。巅峰主义失去了极具魅力的领导人，便失去了发展势头，但它"决不妥协"的现代主义思想仍鼓舞着此地的艺术家。

主要艺术家

德拉甘·阿列克西奇（1901—1958），塞尔维亚

海伦·格伦霍夫（1880—?），俄罗斯

乔·克莱克（1904—1987），克罗地亚

米哈伊洛·彼得罗夫（1902—1983），保加利亚

布兰科·韦·波尔扬斯基（1898—1940），克罗地亚

主要特征

抽象·几何形状·富有表现力的线条和形状·政治性、乌托邦理想和实验性·荒诞主义

媒介形式

版画·拼贴·水彩·粉彩·绘画

主要馆藏

马林科·苏达克（Marinko Sudac）收藏，克罗地亚，萨格勒布

当代艺术博物馆，塞尔维亚，贝尔格莱德

《巅峰》封面设计，17—18号（1922年在萨格勒布出版）

私人收藏

《巅峰》杂志倾向于马克思主义，发表了许多当时的激进艺术家、作家和建筑师的文章、艺术作品，包括巴勃罗·毕加索、瓦西里·康定斯基、沃尔特·格罗皮乌斯和鲍里斯·帕斯捷尔纳克。

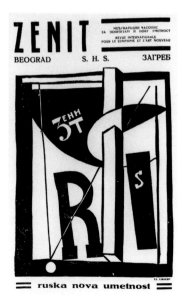

非洲古巴主义

约 1927—1940 年

非洲古巴主义出现于20世纪20年代的哈瓦那,是一场倾向于马克思主义的文化运动。它由一群艺术家、作家和作曲家发起,他们力图在这个岛屿的非洲与西班牙传统的基础之上,建立一种古巴身份认同。在此之前,古巴社会几乎忽略了受非洲文化影响的艺术,而到了这时,艺术家、音乐家和作家开始逐渐接受黑人街头文化平易近人的特性。

当时的总统格拉多·马查多残酷镇压他的反对者,这场运动便肇始于他统治之下的经济和政治危机时期。1927

马塞洛·波戈洛蒂

《生意兴隆（近身）》
1931年
纸本铅笔和蜡笔
28.9厘米×40厘米
古巴国家美术馆,古巴,哈瓦那

许多与非洲古巴主义有关的艺术家都积极参与政治活动。这幅画来自一个质疑古巴资本主义兴起、工人权利受损问题的作品系列。波戈洛蒂在36岁时失明,后来成了古巴的著名作家。

年，文化运动组织"零售团体"（Grupo Minorista）撰写了一篇宣言，提倡"流行艺术，总之就是各种形式的新艺术"。1933年，马查多下台，国内民族主义情绪高涨，古巴知识分子抓住这个时机，推广了他们促进社会平等的议题。他们认识到，舞蹈、表演和音乐拥有许多可能性，能够给那些受压迫的人赋权，为他们发声。

非洲古巴主义将欧美正流行的先锋趋势，如爵士乐、立体主义和表现主义等，与古巴的西班牙巴洛克风格和黑人街头文化相结合。大部分非洲古巴主义的作品是由古巴的白人中产阶级创作的，这也招致了许多批评。批评认为，这些作品有落入种族刻板印象之俗套、对古巴的黑人社群边

特奥多罗·拉莫斯·布兰科

《内部生活》
1934年
30厘米×17厘米×23.5厘米
古巴国家美术馆，古巴，哈瓦那

这颗头颅简直称得上神秘，因为它呈现了一种内省的特质，又和非洲古巴主义有时被批评的对黑人文化的刻板描绘相去甚远。

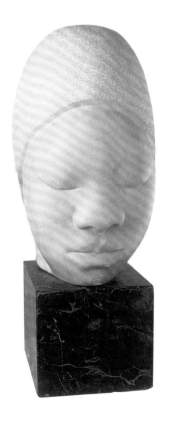

缘化问题轻描淡写之嫌。但包括历史学家亚历杭德罗·德拉·福恩特在内的其他人则认为，白人和非裔古巴知识分子都把这一时期看作关键时刻，能让种族、经济和社会不平等的问题暴露出来。诗人尼古拉斯·纪廉把非裔古巴文化中的口语表达、传说和歌谣融入了他的文学杰作《儿子的母题》（*Motifs of Son*，1930年），而特奥多罗·拉莫斯·布兰科等艺术家则力求创造一种真正的国民文化，在这样的文化中，黑人的特性不会沦为无用的装饰或异域奇观。20世纪40年代，画家林飞龙从饱受战争之苦的法国回到他的故土时，创作了也许是他最著名的一幅画《丛林》，来回应非洲古巴主义的浪潮。

主要艺术家

爱德华多·阿贝拉（1889—1965），古巴

特奥多罗·拉莫斯·布兰科（1902—1972），古巴

林飞龙（1902—1982），古巴

阿梅利亚·佩莱斯（1896—1968），古巴

阿尔贝托·佩纳（1897—1938），古巴

马塞洛·波戈洛蒂（1902—1988），古巴

海梅·瓦尔斯（1883—1955），古巴

主要特征

鲜艳色彩·多点透视·受非洲艺术影响·形状分裂为几何图案·古巴民俗传统

媒介形式

雕塑·油画

主要馆藏

古巴国家美术馆，古巴，哈瓦那

阿梅利亚·佩莱斯

《鱼》
1943年
布面油画
114.5厘米×89.2厘米
纽约现代艺术博物馆，美国，纽约

佩莱斯曾在巴黎学习，在那里接触到立体主义。她力求创造一个介于现代抽象艺术和古巴克里奥尔（欧洲白人在殖民地移民的后裔）文化之间的艺术综合体。

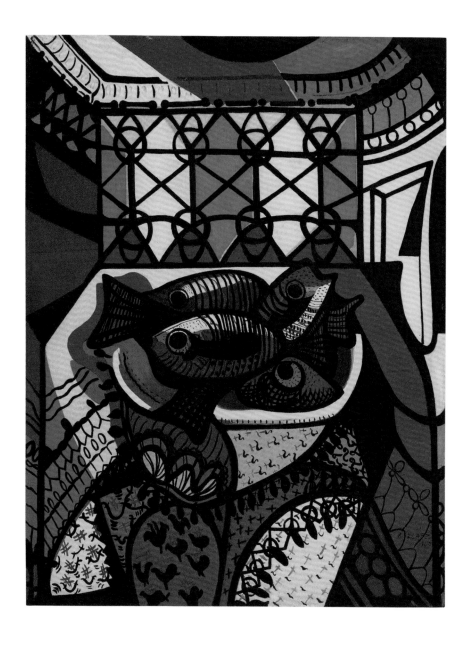

新文化运动的艺术
20 世纪 20—30 年代

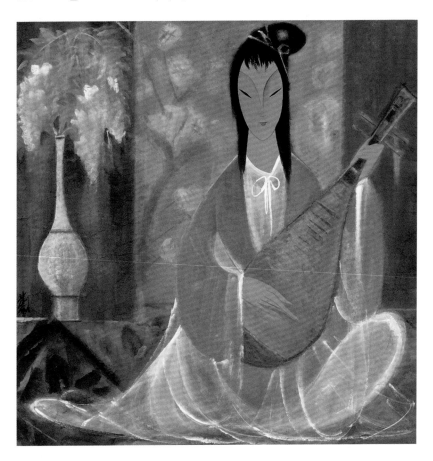

　　20世纪20年代到30年代初，中国曾有一个昙花一现且脆弱的自由主义时期。在这个时期，年轻的知识分子怀抱着对艺术界文化复兴的渴望，建立起了多个先锋艺术团体。这一运动后来被称为"新文化运动"。1911年的辛亥革命推翻封建帝制后，一系列社会与经济改革举措在中国出现。艺术家们认为，艺术界也应该响应这一现代化趋势。1928年，画家林风眠（同时代人中最杰出的艺术家）在杭州成立了

"艺术运动社",极力提倡一种受到整个亚洲影响、同时也将欧洲正在进行的激进前卫实践纳入考量的艺术。他们创造了融合中国与西方美学的画作,在作品中实验中国画里此前少见的透视法和色彩。

几年后,也就是1931年,上海的"决澜社"将革命向前再推了一步,挑衅性地说出他们渴望"给颓败的现代中国艺术一个强大的波涛"。艺术家们受到达达主义等反理性主义艺术运动的启发,将西方油画中的色彩和笔触与中国艺术中的装饰性特征相结合。然而,在1966年开始的"文化大革命"的冲击下,这些新兴的艺术实验消隐了。林风眠遭到批判,他的大部分作品被毁。决澜社的创始人倪贻德也在"文化大革命"中离世。

林风眠

《弹琵琶的仕女》
约20世纪50—60年代
纸本水墨设色
69厘米×68厘米
私人收藏

林风眠尝试调和中国与欧洲的艺术实践。这幅画展现了他对马蒂斯的肖像画的兴趣。

主要艺术家

艺术运动社:
李朴园(1901—1956),中国
林风眠(1900—1991),中国
林文铮(1903—1989),中国

决澜社:
倪贻德(1901—1970),中国
庞薰琹(1906—1985),中国

主要特征
东方与西方美学的融合·富有表现力的色彩、线条和形状·多点透视·明亮的色彩和粗粝的笔触·装饰性的表面

媒介形式
油画·中国水墨画

主要馆藏
香港艺术馆,中国,香港
江苏省美术馆,中国,南京
大都会艺术博物馆,美国,纽约
中国美术馆,中国,北京

新兴木刻运动
约 1927—1937 年

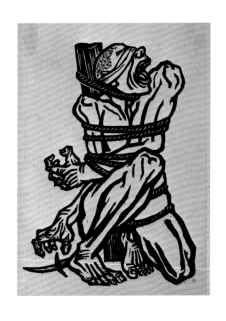

新兴木刻运动于20世纪20年代末出现在上海，当时，文学家、教育家鲁迅倡导使用一种新的艺术形式来为中国人民发声，宣传社会变革。鲁迅是一位进步人士，与新文化运动关系密切，因为他也是参与了五四运动的重要现代作家群体中的一员。作家们反对封建文化，提倡科学与民主，并从激进的欧洲先锋派那里获得启发。这位具有影响力的左翼作家意识到，制版是传播艺术最快的方式，因此成为木刻版画的热烈拥护者，并成立了"朝花社"，推广欧洲现代文学和艺术。朝花社举办了凯绥·珂勒惠支、奥布里·比亚兹莱和苏联构成主义的版画展览，还组织工作坊。他们创作的图像生猛、大胆、运笔充满动感，能十分有效地表达情感。

　　到了1931年，上海、杭州和北京涌现了许多木刻社团，年轻的革命艺术家使用木刻的形式，抨击执政的国民政府，

李桦

《怒吼吧，中国！》
1935 年
木刻版画
23.3厘米×30.6厘米
中国国家博物馆，中国，北京

这是新兴木刻运动中最震撼人心的一幅图像，被绑在柱子上的人象征着中华民族面临的困境。它后来成为抗日战争中代表反抗的象征。

宣扬一种更美好的、乌托邦式的未来。许多新兴木刻运动的艺术家在20世纪30年代被捕入狱或处决,包括朝花社的三名创始成员,以及木刻运动的少数女性成员之一——夏朋。在1936年鲁迅去世、日本侵华战争开始后,新兴木刻运动从早期的先锋派风格,转向了更具爱国主义、更注重意识形态的表达。但到1966年"文化大革命"开始后,任何形式的艺术实验萌芽都凋零了。

胡一川

《到前线去》
1932年
木刻版画
23.3厘米×30.6厘米
上海鲁迅纪念馆,中国,上海

胡一川的木刻作品气吞山河,拥有鼓舞中国人民的力量。这幅版画是对加入战斗的召唤,胡一川在这幅画散播出去之后很快被捕。

主要艺术家

陈铁耕(1908—1969),中国
何白涛(1913—1939),中国
胡一川(1910—2000),中国
黄山定(1910—1996),中国
江丰(1910—1982),中国
李桦(1907—1994),中国
夏朋(1911—1935),中国

主要特征

单色·夸张的意象·有感染力的·政治性·乌托邦式理想·实验性·社会意识·讽刺性·愤世嫉俗·愤怒与厌恶的情感

媒介形式

版画

主要馆藏

中国美术馆,中国,北京

食人主义
1928 年—20 世纪 60 年代

1928 年，诗人奥斯瓦尔德·德·安德拉德苦于巴西文化呈现出来的一潭死水的状态，希望借用一种被他称为"食人主义"（Anthropophagy）的激进理念向巴西社会发起冲击。在《食人族杂志》的第一期里，他主张巴西过去的最大优势在于"吞噬"殖民统治者以实现自治的能力。德·安德拉德宣布，为了创造一种独特的巴西现代主义，当务之急就是让巴西文化对欧洲文化重演这样的"吞噬"。这篇宣言引用了被巴西部落俘获的 16 世纪德国探险家汉斯·史达顿（Hans Staden）说过的一句话："你来啦，我们的食物正在跳动呢。"

最早构想出"食人主义"这个概念的，是德·安德拉德的妻子——艺术家塔尔西拉·多阿马拉尔。她在 1928 年的画作《阿巴普鲁》（*Abaporu*）里描绘了一个怪物般的扭曲形象，它有一只巨大的脚，脚边是一株仙人掌。画作的名字是她翻阅一本图皮 - 瓜拉尼语族词典之后取的，"阿巴"（aba）意为"人"，"普鲁"（poru）意为"食人的"。图皮人是前殖民地时期巴西的原住民，曾被认为有食人的传统。她丈夫的宣言使用了和这幅画差不多的图像作为插图，它后来也

埃米利安诺·迪·卡瓦尔康奇

《五个来自瓜拉廷格塔的女孩》
1930 年
布面油画
90.5 厘米×70 厘米
圣保罗艺术博物馆，巴西，圣保罗

迪·卡瓦尔康奇是现代巴西绘画的鼻祖。这幅画赞美了他的家乡里约热内卢波希米亚式的丰富的街头生活。

GLOBAL
ART

当艺术成为主张

JESSICA LACK

成了她最著名的画作《食人主义》(*Anthropophagy*)的基础。

食人主义运动从德·安德拉德挑衅性的宣言中发端,它的典型美学特征是将工业原始主义(扁平的城市景观和楼宇)与鲜艳的色彩、让人联想到超现实主义的奇特拟人元素相结合。一部分和食人主义运动有关的艺术家和作者来自激进的先锋组织"五人组",他们曾经于1922年在圣保罗举办史无前例的"现代艺术周",在持反对意见的观众的一片嘘声中,将一场艺术界的文化大爆发带入公众视野。许多食人主义艺术家曾在欧洲留学,吸收了当地兴起的现代主义思潮。食人主义之后持续影响着巴西文化,尤其是在20世纪50年代至60年代"热带主义"(Tropicália)艺术家出现之后。

塔尔西拉·多阿马拉尔

《一只动物》
1924年
布面油画
60.5厘米×72.5厘米
格勒诺布尔美术馆,法国,格勒诺布尔

多阿马拉尔在巴黎游学时,在立体主义画家费尔南德·莱热门下学习绘画。她把这些技巧和她在与超现实主义者的交往中受到的影响结合起来,创造出一系列充满想象力的意象,挖掘诗意化地呈现她的故乡的可能性。

主要艺术家

塔尔西拉·多阿马拉尔(1886—1973),巴西
维克多·布雷切雷特(1894—1955),意大利
埃米利安诺·迪·卡瓦尔康奇(1897—1976),巴西
安妮塔·马尔法蒂(1889—1964),巴西
拉萨尔·西格尔(1891—1957),立陶宛

主要特征

鲜艳色彩·平面化·不寻常的并置关系·奇思妙想和梦幻般的意象·多点透视·夸张的形状·前殖民时期的影响

媒介形式

油画·雕塑

主要馆藏

何塞和宝琳娜·内米洛夫斯基基金会,巴西,圣保罗
圣保罗艺术博物馆,巴西,圣保罗

黑人性运动

1935 年—20 世纪 60 年代

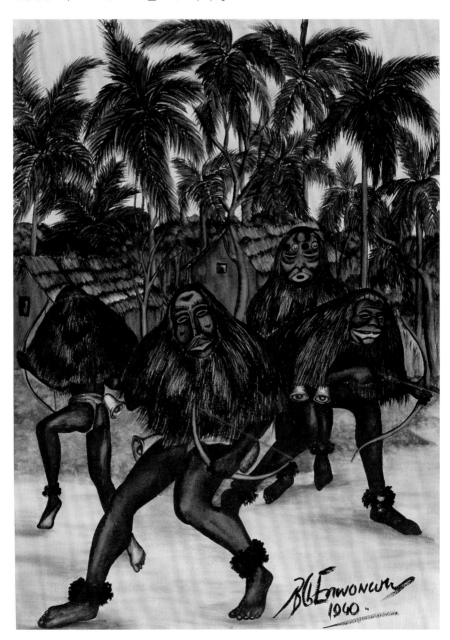

本·恩旺伍

《乌加拉化装舞会》
1940年
纸本水彩
37.8厘米×27.4厘米
私人收藏

恩旺伍在打造尼日利亚的一种新视觉和文化语言方面至关重要。他通过结合伊博族的象征意义和民俗传统，挑战了西方艺术的霸权。

两次世界大战之间的某一天，在巴黎，三位诗人一起创办了学生杂志《黑人学生》（*The Black Student*）。他们分别是：法国殖民地马提尼克省出生的超现实主义诗人艾梅·塞泽尔，塞泽尔的童年好友、法国诗人莱昂－贡特朗·达马斯，以及塞内加尔诗人列奥波尔德·塞达·桑戈尔。影响深远的"黑人性运动"（Négritude Movement）由此诞生。《黑人学生》的第一期于1935年3月出版，其中刊登了塞泽尔的文章《黑人特性：黑人青年和同化》，他以此向西方对黑人文化及文学的阐释做出了辛辣且有力的回应。塞泽尔后来解释道，"黑人性"这个名词可以宽泛地定义为"一种对身为黑人这个事实的简单认知和接受——接受我们是黑人的事实，接受我们作为黑人的命运，接受我们的历史，接受我们的文化"。

《黑人学生》致力于提供一个平台，将流散异乡的非洲学生联合起来，讨论种族关系问题。在20世纪30年代巴黎的先锋潮流中，黑人文化尤其流行，而《黑人学生》在这场追求变革的新殖民主义运动中扮演了核心角色。这场运动的参与者还包括简·纳达尔和宝莱特·纳达尔姐妹，她们创办了期刊《黑人世界评论》，推广哈莱姆文艺复兴运动中的黑人作家。这本期刊得到了超现实主义领袖安德烈·布勒东、诗人罗伯特·德斯诺斯和米歇尔·雷里斯的支持。

在第二次世界大战前后的几年，这些艺术家和作家中的许多人离开了巴黎，在非洲和加勒比地区发展其他形式的黑人性表达。这些文化先驱通过各种各样的艺术风格，借用不同的文化起源来批判帝国主义：雕塑家罗纳德·穆迪在他的作品《约哈南》（*Johanaan*，1936年）里探索了黑人性主题；尼日利亚画家本·恩旺伍曾在伦敦的斯莱德美术学院学习，后来在尼日利亚以他的作品挑战种族刻板印象，并推广另一种形式的黑人性；林飞龙在《丛林》（*The Jungle*，1943年）

等画作中尝试将非洲文化重新放置在属于他们自己的景观中，阐明流散他乡的非洲人一直以来承受的身体与文化上双重的流离失所。新的黑人性形式在这个群体中不断涌现，例如加勒比地区的"克里奥尔化"、尼日利亚的"自然合成运动"、塞内加尔的"达喀尔画派"和影响广泛的泛非文化运动。

1941年，塞泽尔和他的诗人妻子苏珊娜回到马提尼克岛后创办了期刊《热带》。在许多欧洲超现实主义组织都因为纳粹入侵而被迫沉默时，正是《热带》中的革命腔调和对奇妙事物的探索，让超现实主义的声音得以持续活跃。这份期刊还启发了后来的一批黑人反殖民主义法语作者，如弗朗茨·法农和诗人、理论家爱德华·格里桑。

莱昂－贡特朗·达马斯的诗集《色素》（*Pigments*，1937年）在1939年遭到法国政府封禁，此后这位诗人便致力于揭露殖民行为和种族主义的影响。他持续推广黑人性理念，认为它是一种宽泛的意识形态，能将所有流散异乡的非洲人联合起来。他写道："黑人性有许多父亲，但只有一个母亲。"

桑戈尔回到达喀尔，在1960年成为塞内加尔总统，并在塞内加尔创造了充满活力的黑人性表达。他的作品启发了许多后来的革命者，其中最值得注意的是解放领袖阿米尔卡·卡布拉尔。卡布拉尔在《团结与斗争》（*Unity and Struggle*，1979年）一书中写到了塞泽尔和桑戈尔："来自法语世界的黑人作者创作的美妙诗歌，它们讲述了非洲、奴隶、人类、生命和人的希望。"

主要艺术家

奥古斯丁·卡德纳斯（1927—2001），古巴
本·恩旺伍（1917—1994），尼日利亚
林飞龙（1902—1982），古巴
罗纳德·穆迪（1900—1984），牙买加

林飞龙

《窃窃私语》
1943 年
纸本油彩，装裱于画布上
105 厘米 × 84 厘米
蓬皮杜国家艺术和文化中心，法
国，巴黎

林飞龙的画作非常复杂，结合了
伏都教等宗教的象征符号、古巴
本土风景的丰富色彩和批判性的
社会评论。这幅画中的人物可能
代表了一位女神，也可能是一名
妓女。

主要特征

黑人文化的图像·历史与日常生活·多点透视·非洲艺术传统·提高种族意
识和自豪感·对现代黑人身份认同的探寻·鲜艳色彩

媒介形式

视觉艺术·文学·诗歌

主要馆藏

蓬皮杜国家艺术和文化中心，法国，巴黎
纽约现代艺术博物馆，美国，纽约
尼日利亚国家博物馆，尼日利亚，拉各斯
泰特美术馆，英国，伦敦

埃及超现实主义

1937—1945 年

1937年，一群来自开罗的具有国际化视野的年轻艺术家和作家激烈地批评埃及当权派，反对利用艺术为政治宣传服务的做法。他们在1938年发表了宣言《堕落艺术万岁》，声明摈弃阿拉伯民族主义，并声援那些受纳粹德国迫害的先锋艺术家和作家。

这群年轻人以"艺术和自由"作为组织的名字，力求通过他们的艺术和诗歌作品，揭露埃及社会中存在的极端不平等现象。"艺术和自由"团体反对秩序、逻辑和标准化的美。他们起初在作家安德烈·布勒东和摄影师李·米勒的介绍下，学习欧洲超现实主义模式的经验，后来创造了属于他们自己的独特表达。组织里的艺术家有强烈的政治主张，支持集体性的行动，勇于揭露社会问题，关注公民权利和言论自由，视自己为独立的激进分子，信仰艺术的彻底解放。他们在画里以激烈的方式描绘了畸形且残损的躯体，一部分是为了呈现埃及社会的腐败，后来这类图像也反映了他们对第二次世界大战的恐惧。

这个组织尤其特别的一点在于组织中的艺术家和诗人

拉美西斯·尤南

《无题》
1939年
布面油画
46.5厘米×35.5厘米
阿勒萨尼收藏，卡塔尔，多哈

尤南拥有源源不断的创造力，如今被认为是埃及最重要的超现实主义画家。这幅具有挑衅意味的畸形躯体图像是一个比喻，象征了艺术家在埃及社会中见到的腐化现象和战争的恐怖。

艺术与自由团体的成员和伙伴，约1945年

照片

这个由艺术家和作家组成的开罗激进团体，在开罗的达布·拉巴纳城堡（Darb El-Labana Citadel）的"艺术家之家"拍摄了这张照片。团体吸纳了几位著名的女性艺术家，比如因吉·埃弗雷敦和艾米·尼姆尔。

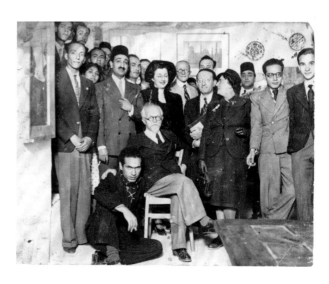

合作紧密，许多艺术家都给超现实主义文本创作过插图。诗人乔治·赫宁曾用阿拉伯语和法语出版杂志，而画家拉美西斯·尤南创造了一种摆脱了弗洛伊德理念限制的新型超现实主义——"主观现实主义"，鼓励艺术家使用任何他们喜欢的风格，描绘任何题材。组织成员持续参加国际超现实主义运动，直到20世纪40年代中期，他们因为超现实主义运动对斯大林的支持而感到幻想破灭，与之脱钩。

无论如何，他们的进步理念影响了许多画家和诗人，包括英国艺术家和评论家维克托·马斯格雷夫、伦敦摄影师艾达·卡尔，以及激进的埃及裔法国超现实主义诗人乔伊斯·曼苏尔。

主要艺术家
因吉·埃弗雷敦（1824—1889），埃及
艾达·卡尔（1908—1974），俄罗斯帝国（现俄罗斯）
梅奥（本名为安托万·马利亚拉基斯，1905—1990），希腊（长居法国）
艾米·尼姆尔（1907—1974），埃及
卡梅尔·特尔米萨尼（1915—1972），埃及
哈桑·特尔米萨尼（1923—1987），埃及
拉美西斯·尤南（1913—1966），埃及

主要特征
不寻常的并置关系，充满奇思妙想的梦幻般的意象·意义暧昧·图像与文字形成互文关系·畸形和膨胀的躯体·恐惧与欲望主题

媒介形式
油画·摄影

主要馆藏
阿勒萨尼收藏，卡塔尔，多哈
德尔斐欧洲文化中心，希腊，雅典
埃及现代艺术博物馆，埃及，开罗

艾米·尼姆尔

《水面之下（水面之下的骷髅）》
1943年
木板水粉
54厘米×45.5厘米
阿勒萨尼收藏，卡塔尔，多哈

尼姆尔在伦敦斯莱德美术学院学习时，结识了布鲁斯伯里团体的成员和巴黎的超现实主义者，等到20世纪30年代初返回埃及时，她将先锋思想带回了祖国。

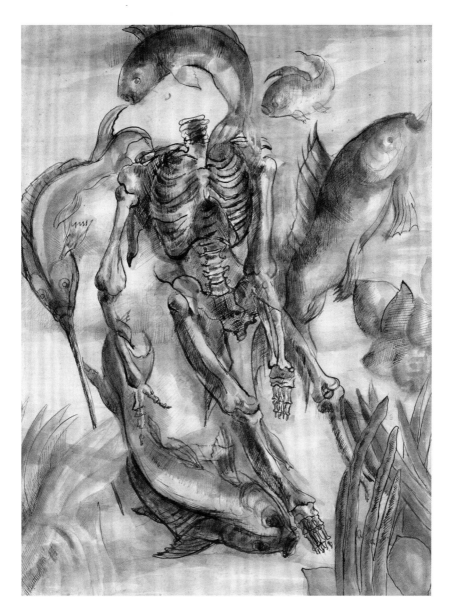

加尔各答团体

1943—1953 年

　　1943 年，八位野心勃勃的年轻艺术家在加尔各答相聚，讨论印度绘画中存在的危机。他们都曾在孟加拉地区接受艺术训练（见第 10—13 页）。虽然孟加拉地区正是 19 世纪晚期孟加拉文艺复兴滥觞之地，但到了 20 世纪 40 年代初，这些艺术家发现孟加拉画派无法认识到现代艺术取得的进步，于是对它幻想破灭。

　　作为坚定的革命主义者，艺术家们还认为印度的艺术应该反映这个国家的现状。1943 年，孟加拉发生了可怕的饥荒，一部分原因是当时的英国首相温斯顿·丘吉尔为了保护英国盟军，下令摧毁该地的渔船队，并大量囤积粮食。这场灾难让这些年轻艺术家变得激进，雕塑家普罗多什·达斯古普塔为此写道："对于一个艺术家来说，痴迷于神灵形象的日子结束了。他已不能再对他的时代、他周遭发生的一切、他的同胞和他所处的社会视而不见。"

加尔各答团体的早期作品都是社会现实主义主题，描绘了在此地挨饿的民众和普遍的贫穷状况，但他们担心这可能变成政治宣传，于是迅速在作品中融入欧洲风格，从巴勃罗·毕加索、亨利·马蒂斯和康斯坦丁·布朗库西那里获取灵感。最后，他们创造了一种融合东西方元素的综合体。该团体在接下来的十年中持续推广他们的理念，达斯古普塔指导了许多年轻艺术家，其中尤其值得注意的是弗朗西斯·牛顿·索萨和克里希纳吉·霍拉吉·阿拉，他们在1947年成立了以孟买为大本营的"进步艺术家团体"（见第52—55页）。加尔各答团体印制了一本手册，其中概述了他们的团体宣言，并强调了他们的指导格言："艺术应该朝着国际化、互助共生的方向发展。换言之，如果我们总是回望往日的荣光，紧抓着传统不放，我们的艺术就永远无法进步或发展。"此后不久，该团体于1953年解散。

帕里托什·森

《无题》
1951年
布面油画
111.1厘米×75.2厘米
私人收藏

森吸收了各种艺术风格，从欧洲的立体主义，到印度细密画中的用色方式，再到19世纪迦梨戈特绘画中流畅的书法运笔。

主要艺术家
普罗多什·达斯古普塔（1921—1991），孟加拉国
戈帕尔·高斯（1913—1980），印度
拉辛·迈特拉（1913—1997），孟加拉国
尼罗德·玛祖姆达尔（1916—1982），印度
普兰克里希纳·帕尔（1915—1988），孟加拉国
帕里托什·森（1918—2008），孟加拉国
苏布·泰戈尔（1912—1985），印度

主要特征
具象和叙事性·多点透视·鲜艳色彩·社会评论·穷人与受压迫者的图像·印度题材

媒介形式
绘画·雕塑

主要馆藏
国家现代艺术馆，印度，孟买
国家现代艺术馆，印度，新德里
维多利亚纪念堂，印度，加尔各答

具体发明与马迪艺术

1944—1950 年

20世纪30年代，一种独特而充满自信的非写实艺术席卷了南美洲。它被称为"几何抽象"或"具体艺术"，画中的对角线、色块和鲜明的几何形状被视为拉丁美洲快速现代化的映射。这种风格在委内瑞拉、巴西、阿根廷和乌拉圭逐渐流行起来，成为这些国家的艺术作品的主要特征。

对于布宜诺斯艾利斯的一群具有国际化视野的年轻艺术家来说，具体艺术拥有放之四海而皆准的吸引力。它拥有数学和机械的特性，又非具象，所以艺术家们相信它不分阶级，是可以用来挑战阿根廷社会等级制度的理想美学形式。

久拉·科希策、劳尔·洛扎和托马斯·马尔多纳多认为，抽象艺术是属于人民的艺术，并于1944年在左翼杂志《阿图罗》（*Arturo*）中，描绘了他们对新的理想社会的美学表达。他们最初的灵感大多来自只出版了一期的法国杂志《具体艺术》（*Art Concrete*），这份期刊概述了几何艺术的原则。但是，法国和阿根廷的具体艺术仍有不同。阿根廷艺术家思想的关键是，他们需要"一个对主要政治问题的紧急回应"——1943年，阿图罗·罗森将军发起政变，使民粹主义领导人胡安·庇隆得以在1946年掌权。在接下来的十年中，这个国家的知识分子们面对的将是一个持孤立主义、制度严苛、逐渐向法西斯靠拢的独裁政权。

两派实验抽象艺术团体从《阿图罗》杂志中诞生：一个是由马尔多纳多领导的马克思主义兼理性主义的"具体-发明艺术联盟"，另一个是由科希策领导的受达达主义启发的"马迪运动"。

"具体-发明艺术联盟"的绘画高度抽象化，色彩缤纷，遵循严格的几何结构，展现了艺术家们对秩序和平等的渴望。他们把他们的艺术作品叫作"发明"，认为集体创造力优于个人。许多作品都没有署名，或者只以团体的名义展出。

马迪艺术则呈现玩世不恭的特质，具有人文主义风格。

罗德·罗斯弗斯

《黄色四边形》
1955年
木板醇酸树脂颜料和水粉
37厘米×33厘米
纽约现代艺术博物馆，美国，纽约

罗斯弗斯制作不规则形状的画布来提醒观众，他们注视的是一个具有物理属性的物体，而非一个通往幻想世界的"窗口"。

"马迪"（Madí）这个词被认为是由"运动"（Movement）、"抽象"（Abstraction）、"维度"（Dimension）和"发明"（Invention）四个词的首字母组成的。他们认为抽象艺术是富有表现力且浪漫的，而具体艺术太过一板一眼、条分缕析，无法处理现代世界当中的种种矛盾。马迪艺术要持续保持创造性和实验性，艺术家们用水和光创作，制作流体动力学雕塑，在作品中使用透明亚克力板等现代工业材料。他们出版了杂志《全球马迪艺术》（*Arte Madí Universal*），在其中充满激情地想象了一种不分阶级、不受时间和空间限制的艺术。科希策在1947年的团体宣言中写道："马迪艺术通过弃绝传统的框架，摧毁了绘画的禁忌。"艺术家在不规则形状的画布上绘画，践行了这一宣言。

这两个艺术组织的存续时间相对来说都比较短暂，但它们提供了一个先例，让坚持非具象和实验性方向的阿根廷艺术在接下来的三十年中能够有所参照。

卡梅罗·阿登·奎因

《多个正方形》
1951年
木板大漆
87厘米×90厘米
泰特美术馆，英国，伦敦

卡梅罗·阿登·奎因的作品模糊了绘画与雕塑的区别。这些色彩鲜亮的几何形状不具有象征意义，注重造型而非内容本身。

主要艺术家

久拉·科希策（1924—2016），捷克斯洛伐克（阿根廷籍）
劳尔·洛扎（1911—2008），阿根廷
托马斯·马尔多纳多（1922—2018），阿根廷
利迪·普拉蒂（1921—2008），阿根廷
罗德·罗斯弗斯（1920—1969），乌拉圭
卡梅罗·阿登·奎因（1913—2010），乌拉圭
奥古斯托·托雷斯（1913—1992），乌拉圭

主要特征

几何抽象·鲜明的对角线·色彩缤纷·不规则形状的画布·玩乐性质·关注细节·清晰性·冷静的处理方式

媒介形式

工业材料·透明亚克力板·颜料·雕塑

主要馆藏

布宜诺斯艾利斯拉丁美洲艺术博物馆，阿根廷，布宜诺斯艾利斯
科希策博物馆，阿根廷，布宜诺斯艾利斯
几何与马迪艺术博物馆，美国，得克萨斯州，达拉斯

战后时期与独立

—

一件艺术作品，只有当未来的震颤贯穿其中时，才有价值。

—

安德烈·布勒东，1934 年

欧洲画派
1945—1957 年

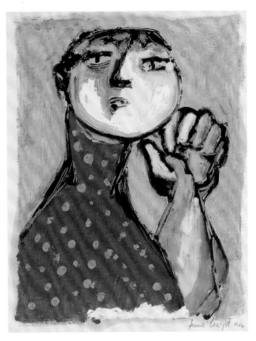

　　第二次世界大战结束后不久，一群匈牙利艺术家、作家和理论家在布达佩斯发起了一场理想化的运动——欧洲画派（European School），他们尝试通过共同的艺术和文化，联合业已支离破碎的欧洲。达达主义艺术家兄弟伊姆雷·潘和阿尔帕德·梅泽站在战争留下的断壁残垣之中，提出"欧洲和过去的欧洲理想已经彻底崩坏"，呼吁东欧和西欧的融合。为了确保第二次世界大战中的暴行永不重现，他们希望用一种包容的先锋艺术，完成对公众的教育。为此，他们还在创始成员名单中加入了在大屠杀中遇难的两位画家的名字——表现主义画家伊姆雷·阿莫斯和超现实主义艺术家拉约什·瓦伊达。

　　在接下来的几年里，欧洲画派持续活跃于布达佩斯的工

人阶级生活的地区，出版小册子、组织活动、举办抽象艺术展。欧洲画派在理想主义的驱使下，逐渐分裂为超现实主义派与抽象主义派，美学和哲学观念上的分歧也不可避免地出现了。1948年，匈牙利劳动人民党成立，随后引入了官方认可的苏维埃风格的社会主义现实主义艺术。从此，欧洲画派的艺术家开展活动变得更加困难。

文化理论家埃尔诺·卡拉伊是抽象主义艺术的积极拥护者，他因为持有资产阶级思想而遭到公开攻击。1956年，就在匈牙利革命的几个月之前，伊姆雷·潘和画家玛吉特·安娜（伊姆雷·阿莫斯的妻子）在"纽约咖啡馆"大声朗读了一篇宣言，表达了他们对当权统治的厌恶与改变匈牙利文化的决心。他们都遭到了嘘声。安娜不再画画，直到20世纪60年代中期才重拾画笔；潘则逃到了巴黎。欧洲画派也在之后不久解散。

玛吉特·安娜

《穿波点连衣裙的女人》
1947年
纸面油彩
47厘米×35厘米
亚努斯·潘诺纽斯博物馆，匈牙利，佩奇
费伦齐博物馆，匈牙利，圣安德烈

玛吉特·安娜受到马克·夏加尔的启发，发展出了一种富有抒情性的超现实主义风格，她在画中添加怪异又夸张的细节，比如这幅画里的手臂。

主要艺术家
玛吉特·安娜（1913—1991），匈牙利
安德烈·巴林特（1914—1986），匈牙利
贝拉·班（1909—1972），匈牙利（长居以色列）
简诺·巴克塞（1900—1988），匈牙利
拉霍斯·巴塔（1899—1986），匈牙利
蒂哈梅尔·贾尔马蒂（1915—2005），匈牙利
塔马斯·洛斯昂齐（1904—2009），匈牙利
厄登·玛菲（1878—1956），匈牙利

主要特征
充满奇思妙想的梦幻般的意象·恐惧和欲望主题·色域·几何形状·非写实

媒介形式
诗朗诵与表演·绘画·雕塑·拼贴

主要馆藏
匈牙利国家美术馆，匈牙利，布达佩斯
亚努斯·潘诺纽斯博物馆，匈牙利，佩奇
布达佩斯艺术厅，匈牙利，布达佩斯

塔马斯·洛斯昂齐

《连锁反应》
1946年
布面油画

95厘米×150厘米
私人收藏

洛斯昂齐痴迷科学。他充满诗意的构图使人联想到化合物和细胞组织。

进步艺术家团体

1947—1951 年

影响深远却昙花一现的"进步艺术家团体"于1947年在孟买成立，那一年，印度刚刚获得独立。艺术家、运动煽动者弗朗西斯·牛顿·索萨是团体的主要创办者和发言人，他极具魅力却又桀骜不驯，曾因为画色情绘画而被学校开除，又在21岁时因为批评英国学院派的教学方式，被贾姆塞吉·吉杰博伊爵士艺术学院（Sir J. J. School of Art）驱逐出校。

索萨起初尝试实验社会现实主义风格和表现主义风格，而后接触到了加尔各答团体的作品（见第40页）。加尔各

麦克布尔·菲达·侯赛因

《无题》
1956年
布面油画
96.5厘米×252.7厘米
私人收藏

侯赛因是一位极富魅力的艺术家，他的职业生涯始于为电影绘制广告牌。他在进步艺术家团体时期的作品赞美了刚刚独立的印度，也表现了印巴分治的惨痛后果。

答团体对纯粹的印度艺术的直白渴望，鼓舞了索萨和他的朋友赛义德·海德·拉扎开创一场运动，将前卫风格（野兽派的色彩、立体主义的形状和表现主义的笔触）与充满神话传说和宗教隐喻的印度题材相结合。索萨说，创办进步艺术家团体的时间正好在印度独立那一年，这件事虽然意义重大，但其实纯属巧合。无论如何，对于想要为一个新国家创作现代印度艺术的艺术家来说，这可谓恰逢其时。大批犹太难民从饱受战争蹂躏的欧洲涌入，奥地利和德国的一些艺术家和赞助人就这样来到了孟买，他们跃跃欲试，

弗朗西斯·牛顿·索萨

《十字架刑》
1959年
木板油彩
183.1厘米×122厘米
泰特美术馆，英国，伦敦

在这张充满动感又展现出极其残酷一面的人文主义画像中，索萨颠覆了传统的金发、仁慈的耶稣形象，将其画成了一个头发乱蓬蓬的黑人，他的身体被荆棘刺得血迹斑斑。

要在印巴分治后这段新兴艺术繁荣的日子里大展拳脚，支持年轻的艺术家。

团体定期在切塔纳餐厅聚会，这也是形而上学作家拉贾·拉奥和民族主义诗人、小说家穆尔克·拉杰·阿南德偏爱的餐厅，后者出版了艺术杂志《Marg》(Modern Architectural Research Group，也就是"现代建筑研究团体"的缩写)。餐厅为艺术家们提供了空间，让他们得以在传统艺术沙龙之外展出自己的作品。进步艺术家团体的最后一次展览是1951年和加尔各答团体举办的联展，那时索萨已经移居伦敦，拉扎也去了巴黎。团体另一位主要成员麦克布尔·菲达·侯赛因无法承受印度宗教激进主义者反复多次发出的死亡威胁，在20世纪90年代被迫流亡海外。

主要艺术家
克里希纳吉·霍拉吉·阿拉（1912—1985），印度
萨达南德·巴克尔（1920—2007），印度
哈里·安巴达斯·加德（1917—2001），印度
瓦苏迪奥·S.盖顿德（1924—2001），印度
麦克布尔·菲达·侯赛因（1915—2011），印度
克里申·卡纳（1925— ），印度
赛义德·海德·拉扎（1922—2016），印度
弗朗西斯·牛顿·索萨（1924—2002），印度

主要特征
描绘日常生活·神秘主义·表现主义风格的风景画·鲜艳色彩·多点透视·富有表现力的笔触

媒介形式
绘画

主要馆藏
国家现代美术馆，印度，新德里
维多利亚与艾尔伯特博物馆，英国，伦敦
泰特美术馆，英国，伦敦

侯鲁菲艺术

1949 年—20 世纪 70 年代

　　"侯鲁菲艺术"（原文为 Houroufiyah，"Harf"和"Hurouf"
在阿拉伯语里的意思是"字母"）一词是用来描述现代艺术
中阿拉伯字母使用的术语。虽然在伊斯兰艺术中，采用阿拉
伯文字的做法已是历史悠久，但对于北非和中东的艺术家
来说，他们是到了 20 世纪中期才开始尝试使用阿拉伯字母，
将它们融入抽象绘画中的。

　　叙利亚裔的伊拉克艺术家马迪哈·乌马尔是侯鲁菲艺术
最早的推广者之一。1949 年，她在华盛顿特区的乔治敦公
共图书馆举办了首次个人展览，并在展览手册的文章中谈
到阿拉伯书法作为一种抽象设计形式所拥有的活力。几年
后，曾涉及超现实主义的艺术家贾米勒·哈穆迪便开始在
他的实验性立体主义画作中使用阿拉伯字母。在 20 世纪 60
年代的苏丹，画家易卜拉欣·萨拉希也开始在他的作品中

融入阿拉伯文字，作为他所在的"喀土穆画派"（见第60—61页）的艺术尝试的一部分，而喀土穆画派的建立也大致参照了侯鲁菲艺术的美学。

侯鲁菲艺术出现的时间差不多就是跨国的世俗化政治运动"泛阿拉伯主义"逐渐流行的时期。泛阿拉伯主义旨在统一阿拉伯世界，并使之现代化，而对一些艺术家来说，侯鲁菲艺术正好象征着泛阿拉伯主义的统一理想。

20世纪60年代，乌马尔、哈穆迪和伊拉克画家萨克尔·哈桑·赛义德加入了"一维"团体（One Dimension），希望通过富有表现力的阿拉伯书法来创造一种统一的现代艺术。对这些艺术家来说，侯鲁菲艺术几乎是一个存在主义概念，一种通过阿拉伯字母来表达"存在的本质"的方式。迪亚·阿扎维和他的"新视野团体"（New Vision Group，20世纪60年代晚期成立于巴格达，见第120—121页）也是侯鲁菲艺术的推崇者。

杰瓦德·塞利姆

《卖东西的女人》
1953年
木板油彩
53.5厘米×43.5厘米
巴吉尔艺术基金会，阿拉伯联合酋长国，沙迦

伊拉克艺术家塞利姆是巴格达现代艺术团体的创始成员。他充满玩味趣味的几何绘画融入了书法图案和立体主义元素。他是伊拉克重要的艺术巨匠之一，却在42岁时早逝。

下一页：
马迪哈·乌马尔

《无题》
1978年
纸本水彩
31厘米×44厘米
巴吉尔艺术基金会，阿拉伯联合酋长国，沙迦

乌马尔的部分绘画保存在伊拉克的国家现代艺术博物馆，在伊拉克战争期间（2003—2011），不是遭到了破坏，就是被彻底损毁。这幅充满力量的抽象画是她留存下来的少数画作之一。

主要艺术家

迪亚·阿扎维（1939—），伊拉克

贾米勒·哈穆迪（1924—2005），伊拉克

马迪哈·乌马尔（1908—2005），伊拉克

萨克尔·哈桑·赛义德（1925—2004），伊拉克

易卜拉欣·萨拉希（1930—），苏丹

杰瓦德·塞利姆（1919—1961），伊拉克

主要特征

与阿拉伯字母结合·图案化、具有强烈装饰性·抽象·富有表现力的笔触·平坦的画平面

媒介形式

油画·水彩画·传统材料

主要馆藏

巴吉尔艺术基金会，阿拉伯联合酋长国，沙迦

约旦国家美术馆，约旦，安曼

马塔夫：阿拉伯现代艺术博物馆，卡塔尔，多哈

喀土穆画派
约 20 世纪 50—70 年代

　　喀土穆画派（Khartoum School）是一个非正式的艺术家组织，组织中的成员和一场范围更广的苏丹知识分子运动联系紧密，该运动致力于在苏丹的殖民时代晚期和后殖民时代发展一种新的文化身份认同。这群先锋的领袖是奥斯曼·瓦齐拉，他在喀土穆美术和应用艺术学院任教，提倡一种发源于阿拉伯书法的新视觉形式。

　　喀土穆画派的许多艺术家曾经在伦敦学习，他们面临的挑战是苏丹的文化多样性：伊斯兰文化、阿拉伯化的北方文化和深受非洲传统影响的南方文化"各占山头"。瓦齐拉和苏丹的文学运动"森林与沙漠学派"关系密切，这位艺术家认为，这个国家丰富的文字历史可以反映在使用了

阿拉伯书法的绘画中。

瓦齐拉的学生将他的理念发扬光大，尝试创造一套全新的视觉表现形式，以表达他们的阿拉伯－非洲双重文化身份。瓦齐拉曾经的学生易卜拉欣·萨拉希在伦敦斯莱德美术学院学成归国后，开始创作一种半抽象主义风格的作品，将阿拉伯字母、非洲面具和图案以及苏丹风景中的色彩结合起来。还有艺术家使用传统版画制作技术和用天然染料制成的色彩，进一步探索这一理念。

喀土穆画派的美学在苏丹得到了持久而广泛的推崇，直到20世纪70年代早期，它的统治地位受到了一群年轻艺术家的挑战。艺术家卡玛拉·易卜拉欣·伊萨克转而建立了"水晶派"，尝试创造一种全新的、如水晶立方体一般多面的艺术语言：透明、内部彼此联结，并且随着观者的视角变化而持续改变。20世纪70年代末，许多左翼激进分子遭到镇压，这个充满活力的文化大辩论时期中断了，许多艺术家离开了苏丹。

易卜拉欣·萨拉希

《童年梦想的重生之声（一）》
1961—1965年
棉布上磁漆和油彩
258.8厘米×260厘米
泰特美术馆，英国，伦敦

这些鬼魅般的形象被画在"达摩利亚"（damouriya，一种手工织物）上，让人联想到非洲面具和苏丹妇女戴的面纱。萨拉希是苏丹重要的艺术家，他建立了苏丹有史以来第一个文化部，后来因为反政府活动遭到监禁。这次创痛经历对他后期的作品影响颇深。

主要艺术家

卡玛拉·易卜拉欣·伊萨克（1939— ），苏丹
马格杜布·拉巴（1933— ），苏丹
易卜拉欣·萨拉希（1930— ），苏丹
艾哈迈德·希布莱恩（1931— ），苏丹
奥斯曼·瓦齐拉（1925—2007），苏丹

主要特征

融合伊斯兰、非洲、阿拉伯和西方艺术传统·受非洲面具影响·阿拉伯书法·缝制画布·梦幻般的意象·反映苏丹景观的大地色

媒介形式

绘画·雕塑·版画·传统纺织品·天然染料

主要馆藏

巴吉尔艺术基金会，阿拉伯联合酋长国，沙迦
苏丹国家博物馆，苏丹，喀土穆
沙迦艺术基金会，阿拉伯联合酋长国，沙迦
泰特美术馆，英国，伦敦

报道绘画
20世纪50年代

1949年，日本文学评论家花田清辉和超现实主义艺术家、作家冈本太郎一起创立了"前卫艺术研究会"，以支持在"二战"后初露锋芒的日本艺术家。花田是一名马克思主义理论家，他的研究会大力推行左翼思想，与当时政府和占领日本的美军所推崇的理念相左。冈本战前在巴黎生活，在那段日子里与有着情色和神秘主义趣味的作家乔治·巴塔耶、超现实主义运动领袖安德烈·布勒东密切合作。广岛和长崎原子弹爆炸后，他投身于重建日本社会这一使命中。前卫艺术研究会认为，艺术应该正视战后日本社会的矛盾状态：人们尝试重建被原子弹彻底击碎的民族自尊心，却又被希望日本一直屈从的驻地美军控制。那是一个关键的历史时期，许多理论家和艺术家对于现代日本艺术应该朝哪个方向发展争论不休，而其中许多人支持一种"日本社会现实主义"形式。

当时日本社会上涌现了一批年轻、反叛并具有社会意识的艺术家，他们开始通过超现实主义的、非自然主义的方式（使用扭曲的形象、怪物和半抽象图案）来描绘日本的政治现实。他们创作的图像和一些更偏向于以社会现实主义风格描绘日本生活的画作，即使在风格和美学上大相径庭，也被人相提并论，统称为"报道绘画"（Reportage painting）。这个名头下有池田龙雄这样的画家，他创作了一系列画作，直指美军在比基尼岛进行核试验造成的放射性沉降物问题，包括1954年的《一万计数》，这幅作品呈现了被辐射污染的鱼；也有像芥川沙织这样，从日本神话中获得灵感，绘画扭曲的女性形象的画家。与这些艺术家同时发展的是著名

池田龙雄

《一万计数》
1954年
纸本钢笔和孔泰蜡笔
27.8厘米×37.3厘米
东京都现代美术馆，日本，东京

这幅画是池田关于驻日美军问题的一系列画作的其中一幅。鱼被一艘受到核辐射污染的渔船捕获，它们怪诞而丑陋，外形有些像人类，表现了艺术家对核试验的恐惧。

摄影师土门拳领导的现实主义摄影运动，他致力于捕捉战后日本生活中的真实。"报道"美学持续在社会中发挥影响力，直到20世纪50年代晚期中断。那时西方先锋思想大量涌入，彻底改变了日本的视觉环境。

主要艺术家

池田龙雄（1928—2020），日本

河原温（1932—2014），日本

芥川（间所）沙织（1924—1966），日本

中原佑介（1931—2011），日本

中村宏（1932— ），日本

冈本太郎（1911—1996），日本

山下菊二（1919—1986），日本

主要特征

怪异的变形或支离破碎的形象·梦幻般的意象·社会评论·受压迫者的画像·叙事性·抽象形态

主要特征

油画·摄影·版画

下一页：
冈本太郎

《丛林法则》
1950年
布面油画
181.5厘米×259.5厘米
川崎市冈本太郎美术馆，日本，神奈川县，川崎市

冈本太郎在这幅画里推广了自己发明的"对极主义"——将超现实主义思想和抽象理念融合在一幅画里的理论。冈本认为，只有同时运用这两种元素，他才能处理战后日本复杂的社会现实。

主要馆藏

土门拳纪念馆，日本，山形县，酒田市

MOT收藏，东京都现代美术馆，日本，东京

东京国立近代美术馆，日本，东京

练马区立美术馆，日本，东京

冈本太郎纪念馆，日本，东京

Okamoto

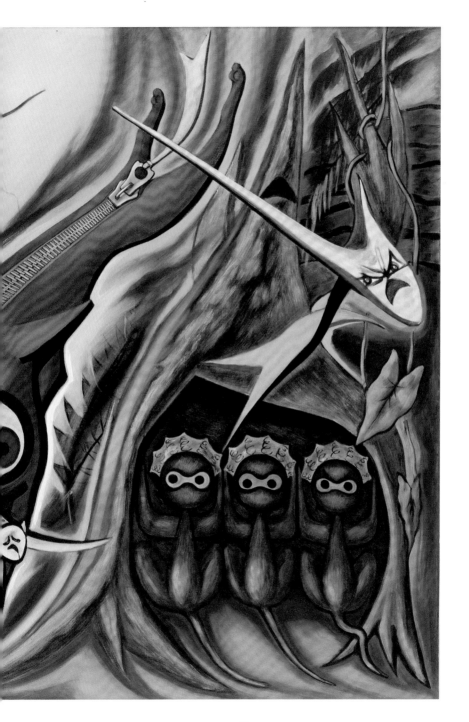

实验工坊
1951—1957 年

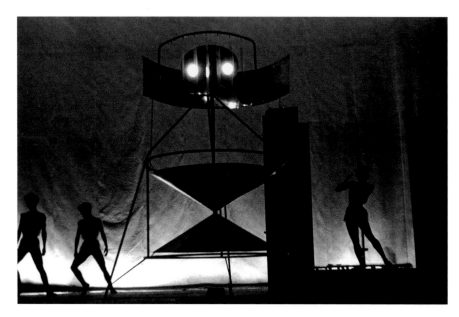

1951 年，实验工坊（Jikken Kōbō）在东京成立。成员身份多种多样，有艺术家、作曲家，也有诗人。他们每周聚会一次，讨论前卫艺术。这些讨论促成了成员们的合作创作，他们的第一个合作项目是纪念 1951 年毕加索东京展览开幕的芭蕾舞剧。

他们举办音乐会，向日本观众介绍欧洲先锋作曲家的作品，还策划造型艺术展览。不久后，他们开始发起更大规模的剧场实验，尝试将这两种媒介形式融合在一起。在 20 世纪 50 年代中期，他们引入了自动幻灯片投影仪，通过同步放映音乐、诗歌和艺术作品的方式，创作大型"综合诗歌"。

随着这些实验性的工作坊项目继续运行，成员们呈现的表演画面逐渐变得更抽象，声音变得更不和谐。他们将纪录片的片段、无调性音乐、裁剪下来的文字、加速录音

实验工坊

《未来的夏娃》芭蕾舞剧
1955 年 3 月 29 日—31 日
演出照片
俳优座剧场，日本，东京，六本木

实验工坊致力于向日本观众介绍欧洲的先锋人士。这出芭蕾舞剧改编自法国象征主义作家奥古斯特·维里耶·德·利尔-亚当在 1886 年出版的小说《未来的夏娃》（Tomorrow's Eve）。

和层叠音效融合在一起，看起来简直像达达主义的拼贴，引得法国评论家米歇尔·塔皮耶将他们的探索精神与马塞尔·杜尚相提并论。超现实主义艺术家和诗人泷口修造是团体的导师，他鼓励成员们出版期刊，以传播他们的思想。实验工坊在20世纪50年代的大部分时间里都很活跃，引领了未来日本的反艺术运动。

主要艺术家
福岛秀子（1927—1997），日本
北代省三（1921—2001），日本
驹井哲郎（1920—1976），日本
泷口修造（1903—1979），日本
山口胜弘（1928—2018），日本

主要特征
层叠的图像、文字和声音·非叙事结构·音乐家、艺术家和作家的合作·实验性·挑战现有规则

媒介形式
表演·电影·拼贴·音乐·幻灯片投影仪

主要馆藏
千叶市美术馆，日本，千叶
东京都现代美术馆，日本，东京
神奈川县立近代美术馆，日本，镰仓和叶山

实验工坊

阿诺德·勋伯格的《月迷皮埃罗》
1955年12月5日
圆形剧场拍摄的演出照片
产经国际会议厅，日本，东京

实验工坊改编并表演了阿诺德·勋伯格在1912年创作的音乐作品《月迷皮埃罗》，这场演出是"原创戏剧之夜"的一部分。

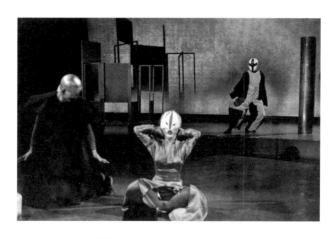

扎里亚反叛者

1958 年—20 世纪 60 年代

1961年，年轻的尼日利亚画家乌切·欧克克在《自然综合体宣言》中写道：

> 我们的新社会需要一个综合体，结合古老的与崭新的、结合实用艺术和只为艺术本身服务的艺术……尝试复刻我们古老的艺术传统同样徒劳无用，因为它们就是旧秩序的象征。文化是在变动中保持活力的。今天的社会问题和昨天不同，如果我们一直活在祖辈的成就中，只会给非洲和人类带来严重伤害。

欧克克道出了许多后殖民社会的艺术家面对的根本矛盾：他们既想要复活传统艺术表现形式，又希望体现西方现代艺术中已然出现的进步。

欧克克曾是一个昙花一现的先锋团体"扎里亚艺术社团"（Zaria Art Society）的成员。社团于1958年在尼日利亚艺术与科技学院成立，致力于创造强有力的文化身份认同。成员们表明，希望在本土艺术实践的基础上，创造现代尼日利亚艺术，后来他们被称为"扎里亚反叛者"。反叛者们走遍整个国家，研究非洲传说、历史人物、神话和哲学，尝试用"乌里"（uli，一种绘画身体和墙面的传统风格）等传统艺术技法来创作。

受1960年尼日利亚独立后的乐观气氛影响，反叛者们致力于重新发掘在殖民时期被压抑的艺术表达。欧克克创立了姆巴里-埃努古俱乐部（Mbari Enugu），以前的反叛者和文学先锋们相聚于此，定义新的国际化美学。虽然"扎

乌切·欧克克

《亡者之地》
1961年
木板油彩
92厘米×121.9厘米
国立非洲艺术博物馆，美国，华盛顿特区

欧克克融合伊博族民间故事、乌里人体彩绘和来自铁器时代的诺克文化陶土雕塑中的神话生物，创造了一种独特的风格。

里亚艺术社团"在1961年解散了，但成员们仍然继续合作，在1964年成立了"尼日利亚艺术家协会"。1967年，尼日利亚内战爆发后，他们转而专注于用人道主义的方式表现这场冲突。

主要艺术家

优素福·格里罗（1934—2021），尼日利亚

德马斯·恩沃科（1935—），尼日利亚

乌切·欧克克（1933—2016），尼日利亚

布鲁斯·奥诺布拉克佩亚（1932—），尼日利亚

主要特征

人体彩绘和墙绘等本土艺术传统·神灵和动物造型·梦幻般的意象·传统民间传说

媒介形式

版画·绘画·雕塑·硬笔画

主要馆藏

国家美术馆，尼日利亚，阿布贾

国立现代美术馆，尼日利亚，拉各斯

国立非洲艺术博物馆，美国，华盛顿特区

达喀尔画派

1960—1974 年

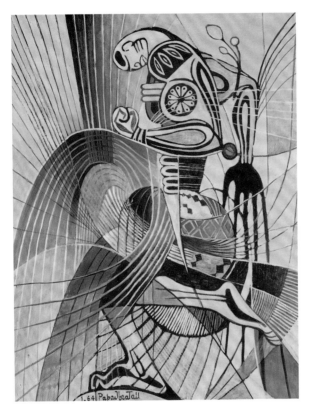

　　1960年塞内加尔独立后，政治活动家、诗人和非洲超现实主义者列奥波尔德·塞达·桑戈尔成为该国第一任总统。作为20世纪30年代巴黎的"黑人性"运动的创始成员之一（见第32—35页），桑戈尔相信，他们可以通过统一的社会主义文化身份认同来建立联结。为此，他颁布了一系列有力的艺术政策，建立国家博物馆和艺术院校，举办文化节和巡回展览，传播鲜明的非洲现代艺术之声。他的理念回应了殖民政策和反殖民主义的浪潮，试图反映黑人共同体的普遍经历，来团结非洲人和他们散居异乡的同胞。正如桑戈尔在1956年

所写："黑人风格的雕塑、黑人风格的绘画，甚至黑人独特的哲学，已经得到深切关注，并成为人类共同遗产的一部分。"

他请来画家伊巴·恩迪亚耶，大致参照巴黎美术学院的先例，在达喀尔美术学院创立了造型艺术系。也是在这里，恩迪亚耶、帕帕·易卜拉·塔尔、皮埃尔·洛、阿马杜·巴、阿马杜·迪迪和伊布·迪乌夫等艺术家开始创造一种混合型的二维平面艺术，将非洲美学、西方先锋派、鲜明的图案和抽象概念结合在一起。这种艺术风格后来被称为"达喀尔画派"（Dakar School），在1966年第一届世界黑人艺术节中，它因为恩迪亚耶策划的"趋势与对抗"展览而发展至相当的高度。一年后，恩迪亚耶因为不满桑戈尔政府及其"黑人性"理念指导下的艺术发展方向，离开了塞内加尔。尽管如此，达喀尔画派仍然被视为寻求统一黑人身份认同的后殖民主义艺术运动的标志。

帕帕·易卜拉·塔尔

《战士》
1964年
Celotax隔音板上油彩
134厘米×104厘米
私人收藏

这幅半人半机器人的画像曾在1966年达喀尔的第一届世界黑人艺术节中展出。塔尔后来将这幅画送给了他的朋友——在艺术节上表演的艾灵顿公爵（见第99页）。

主要艺术家

阿马杜·巴（1945—），塞内加尔

阿马杜·迪迪（1955—），塞内加尔

伊布·迪乌夫（1953—），塞内加尔

帕帕·易卜拉·塔尔（1935—2015），塞内加尔

皮埃尔·洛（1921—1988），法国

伊巴·恩迪亚耶（1928—2008），法国-塞内加尔

主要特征

非洲祖先的形象·浓重的色彩·非具象·具有抒情性的抽象意象·增强种族自我意识和自豪感

下一页：
伊布·迪乌夫

《纺织品市场》
1964年
布面油画
130厘米×162厘米
私人收藏

这幅油画使用的浓重色彩参考了非洲的纺织品和装饰图案。

媒介形式

绘画·雕塑·纺织·挂毯制作

主要馆藏

塞内加尔政府收藏，塞内加尔，达喀尔

世界文化博物馆，德国，法兰克福

达喀尔国家美术馆，塞内加尔，达喀尔

国立非洲艺术博物馆，美国，华盛顿特区

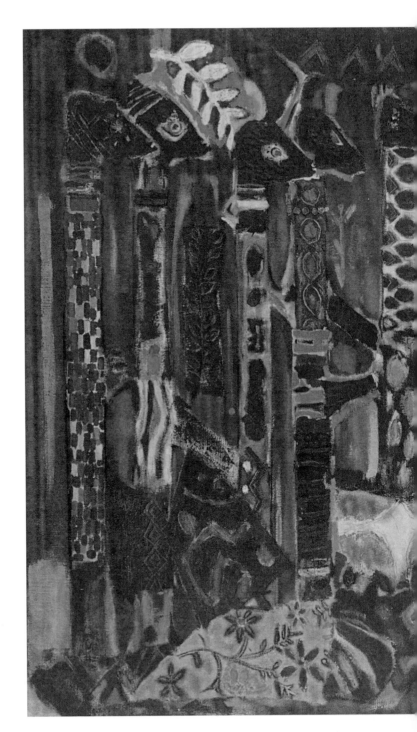

74

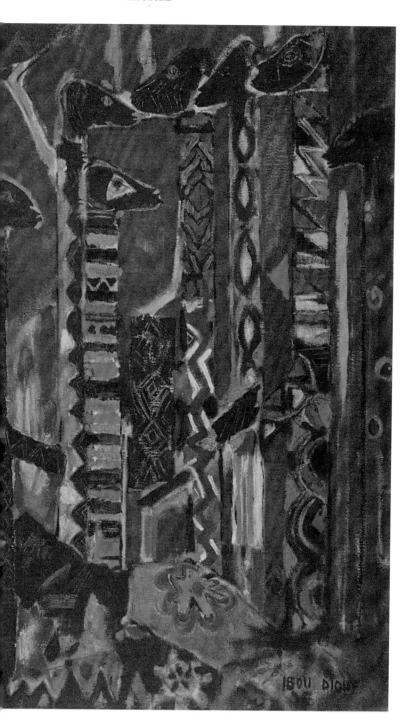

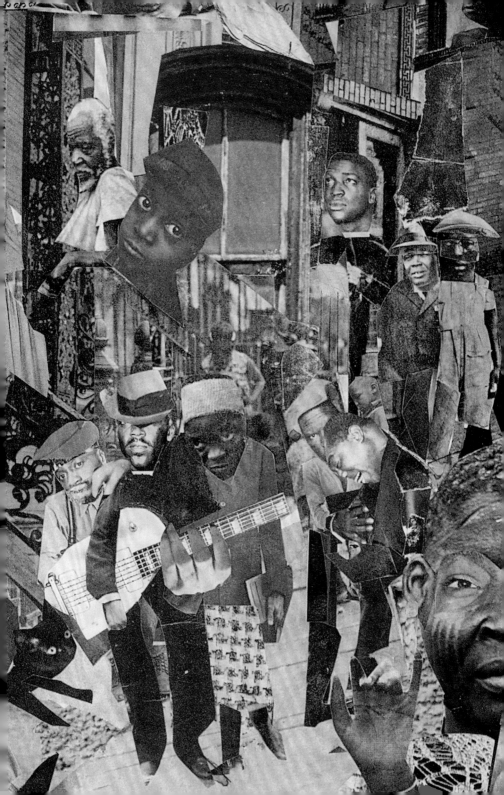

非主流身份认同与反抗

—

在一个千疮百孔的世界里，艺术诞生了。

—

安德烈·塔可夫斯基，1983 年

鲸鱼的屋顶
1961—1969 年

　　"鲸鱼的屋顶"（El Techo de la Ballena）于1961年在委内瑞拉的加拉加斯市成立，由60位艺术家、作家和知识分子组成。他们希望在这个国家的艺坛之外，创造另一种暴烈且混乱无序的可能性。

　　在两位诗人胡安·卡尔萨迪拉和弗朗西斯科·佩雷斯·佩尔多莫的领导下，"鲸鱼的屋顶"提倡通过发自肺腑的艺术和诗歌，击碎当下社会自我陶醉的幻梦。他们为此采用了一种被称为"不定形艺术"（Art Informel）的美学形

式——一种高度强调创作过程中自由挥洒的动作和姿势的抽象绘画，将颜料与其他材料（包括碎石）相结合。这种形式和井然有序的（也是当时深受委内瑞拉先锋派喜爱的）"具体抽象艺术"形成了鲜明对比。

"鲸鱼的屋顶"对当政的中间派政党"民主行动党"持反对态度，参与了委内瑞拉共产党组织的抗议活动。当时委内瑞拉正凭借其丰富的石油储量，成为一个逐渐崛起的工业强国。1961 年，他们在加拉加斯的一个车库里举办了首次展览，在展览中呈现了腐烂的动物内脏和其他类型的残骸，隐喻社会的腐朽败坏。

他们还出版了杂志《鲸鱼屋顶上的条纹》（ *Rayado sobre el Techo de la Ballena* ），来推广他们的理念。在杂志的第三期，他们解释了为何在杂志标题中选择鲸鱼这一意象："鲸鱼介于美好与恐怖之间，承担着来自世界和天空的所有压力。"接下来的八年里，鲸鱼的屋顶持续推广他们蔑视规则的荒诞主义美学，最终于 1969 年解散。

鲸鱼的屋顶

《恢复岩浆状态》
发表于杂志《鲸鱼屋顶上的条纹》
（第一期）
1961 年 3 月 24 日在委内瑞拉加拉加斯出版
商业艺术与文化收藏，委内瑞拉，加拉加斯

1961 年，鲸鱼的屋顶发表了充满挑衅的宣言《恢复岩浆状态》，在宣言中，他们召唤一种原始能量（如同岩浆）的释放，以摧毁社会和文化中的等级制度。

主要艺术家

卡洛斯·康特拉梅斯特（1933—1996），委内瑞拉
丹尼尔·冈萨雷斯（1934—），委内瑞拉
费尔南多·伊拉萨瓦尔（1936—），委内瑞拉
加布里埃尔·莫雷拉（1933—），委内瑞拉

主要特征

碎片和有机材料·动作·行为艺术·生动的图像·政治意味·发自肺腑

媒介形式

行为艺术·装置·绘画·文本与诗歌·日常材料

主要馆藏

商业收藏，委内瑞拉，加拉加斯
加拉加斯美术馆，委内瑞拉，加拉加斯
休斯敦美术馆，美国，休斯敦
纽约现代艺术博物馆，美国，纽约

新趋势运动
1961—1973 年

"新趋势运动"（New Tendencies）具有理想化和左倾特征，是最早的数字艺术运动之一。20 世纪 60 年代初，一群来自世界各国的艺术实践者在南斯拉夫发起了新趋势运动，他们相信艺术拥有在社会中掀起激进变革浪潮的力量。其中许多艺术家来自规模更大的欧洲"后不定形艺术"（post-Art Informel）圈子，主要出自"实验工作室 51"（Exat 51）、"戈尔贡纳"（Gorgona）和"零"（Zero）等艺术团体。这些艺术家相信，如果现代艺术能吸收计算机技术和工业中的新进步，便能对人们的日常生活产生积极影响。

1961 年，新趋势运动在萨格勒布举办了首次展览，展出了早期的计算机图像、动态雕塑、几何抽象绘画，还有侧重于设计及建筑方面的视觉研究。展览中，艺术家的角色被"视觉研究者"取代，他们组织了许多研讨会。在会上，团体的主要思想家马特科·梅斯特罗维奇提出了与艺术在艺术市场中的自主性相关的种种问题，科学家、文化理论家则就未来文明应该会是什么样子展开辩论。他们的艺术作品风格各异，从伊凡·皮切利的色彩纷呈的重复几何图案，

尤利耶·克尼弗

《戈尔贡纳 2 号》
1961 年
带有丝网印刷封面和插页的杂志
21 厘米×19.2 厘米（每页）
先锋艺术博物馆，克罗地亚，萨格勒布

新趋势运动的参与者克尼弗也是戈尔贡纳团体的一员。戈尔贡纳是一个反艺术团体，他们的作品中包含了荒诞和黑色幽默元素。

到恩里科·卡斯特拉尼的柔和的单色浮雕，不一而足。

团体诞生于南斯拉夫一个相对繁荣的时期，那时南斯拉夫正把目光投向外部，尝试通过科学和技术与西方建立联结。正因如此，新趋势运动得到了当局的默许，得以持续活动，直到20世纪70年代初，他们被其他艺术实践盖过了风头。1973年，他们举办了最后一次展览。

主要艺术家

恩里科·卡斯特拉尼（1930—2017），意大利

皮耶罗·多拉齐奥（1927—2005），意大利

尤利耶·克尼弗（1924—2004），克罗地亚（南斯拉夫）

科罗曼·诺瓦克（1933—），克罗地亚（南斯拉夫）

伊凡·皮切利（1924—2011），克罗地亚（南斯拉夫）

亚历山大·瑟奈克（1924—2010），克罗地亚（南斯拉夫）

主要特征

运动·早期计算机图像·重复图案·几何·光·声音

媒介形式

绘画·雕塑·计算机图像·文本

主要馆藏

当代艺术博物馆，克罗地亚，萨格勒布

伊凡·皮切利

《新趋势2号》
1963年
金属纸上丝网印刷
70.5厘米×50.4厘米
纽约现代艺术博物馆，美国，纽约

伊凡·皮切利对运用单色、灯光效果和重复图案来创造颤动的视觉效果感兴趣。

运动团体

1962—1978 年

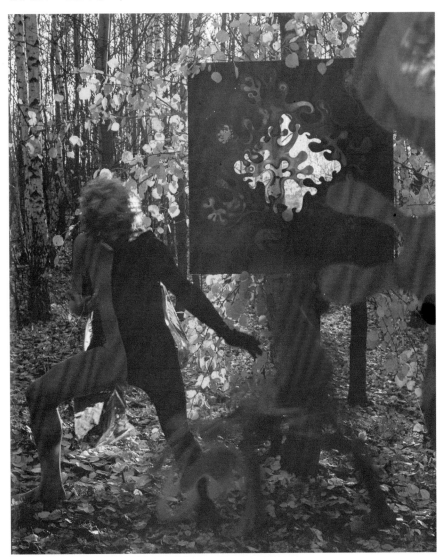

　　在苏联，当一个非官方艺术家可能是一种孤独的体验，既和官方艺术机构疏远，又与更广阔的世界里出现的新理念隔绝。这些艺术家创作的大部分艺术作品都是反叛且开

放的，和当局推崇的陈腐的美学、预示未来的权威表达大相径庭。他们的非官方作品没有市场，也没有藏家，对他们来说，创造实体物件只会塞满艺术家的公寓，显得很没必要。于是，几乎是自然而然地，他们的非官方艺术变得具有实验性，更注重创作的过程，而非实体物件本身。

在这段时期，在富有魅力的艺术家列夫·努斯伯格的领导下，理想化的"运动团体"（Dvizheniye）出现了。他们的作品从科学知识、动态艺术和苏联构成主义的空间结构中获得启发，在光、色彩、音乐和戏剧表演方面展开实验。他们策划展览，趁着苏联正对太空雄心初现，把团体充满玩乐性质的动态艺术作品，呈现为对将来产品的未来主义规划。团体还设计了一系列穿着明亮的原色服装完成的行为艺术表演。努斯伯格自视为在苏联宇航员尤里·加加林之后新出现的"太空一代"的一员，提出了他的劝世格言："你们每个人，都要将想象力彻底解放出来！"在努斯伯格的指导下，团体在20世纪60年代到70年代初持续活动，但在1976年努斯伯格移居德国不久后便解散了。

运动团体

《花与黑色野兽》
1972年
列夫·努斯伯格收藏

团体从苏联构成主义和几何抽象艺术中获得灵感，设计了一系列色彩缤纷、以刺激感官为目的的多媒体行为艺术表演。

主要艺术家

加林娜·比特（1946—），俄罗斯（苏联）

弗朗西斯科·因凡特-阿拉纳（1943—），俄罗斯（苏联）

维亚切斯拉夫·科莱丘克（1944—），俄罗斯（苏联）

列夫·努斯伯格（1937—），俄罗斯（苏联）

娜塔莉亚·普罗库拉托娃（1948—），俄罗斯（苏联）

里玛·萨吉尔-扎内夫斯卡娅（1930—2021），俄罗斯（苏联）

主要特征

理想化·运动·节奏感·光·色彩

媒介形式

实验雕塑·行为艺术

主要馆藏

莫斯科现代艺术博物馆，俄罗斯，莫斯科

螺旋
1963—1965 年

20世纪60年代是狂热又反叛的、充满革命精神的十年，尤其在美国，年轻人受到民权运动领袖马尔科姆·艾克斯和马丁·路德·金的鼓舞，抵制种族歧视和炸弹，拥抱流行文化、种族团结和自治。在这种新的政治和文化氛围中，一个非裔美国艺术家群体出现了。他们试图探寻，在民权运动的背景下，成为一名黑人艺术家意味着什么。

1963年，艺术家们在罗马尔·比尔登位于纽约的画室里创立了"螺旋"（Spiral）。黑尔·伍德鲁夫为"螺旋"命名，希望展现艺术家们"向外延伸，拥抱所有方向，但同时不断向前"的渴望。螺旋的成员聚在一起，讨论"黑人美学"应该是什么样子的。比尔登热切期盼团体成员集体合作，他建议大家共同创作拼贴画，以反映黑人群体所经历的政治现实，但这个提议被螺旋团体中的抽象表现主义艺术家拒绝了，他们担心这会让审美考量屈从于政治疾呼。团体唯一的一次展览于1965年在纽约的克里斯托弗街147号举行，出于对民权斗争的尊重，展览只展出了黑白的画作。

螺旋在团体发展方向上产生了理念分歧，在展览当年晚些时候解散。但螺旋团体的艺术家后来又建立了有影响力的团体，成为更广泛的黑人艺术运动的一部分。比尔登和诺曼·刘易斯在纽约创立了辛克画廊（Cinque Gallery），而艾玛·阿莫斯成了一个著名的地下女性主义匿名艺术团体的活跃成员。

艾玛·阿莫斯

《桑迪和她的丈夫》
1973年
布面油画
112.4厘米×127.6厘米
克利夫兰艺术博物馆，美国，俄亥俄州

螺旋解散后，阿莫斯继续从女性主义的视角描绘家庭场景。图中这对甜蜜伴侣的亲密场景并不像乍看之下那么私密：阿莫斯让自己出现在墙上的自画像里，加入这幅画中。

主要艺术家

艾玛·阿莫斯（1938—2020），美国
罗马尔·比尔登（1911—1988），美国
诺曼·刘易斯（1909—1979），美国
黑尔·伍德鲁夫（1900—1980），美国

主要特征
政治抗议·现实主义和社会评论·非写实·单色

媒介形式
拼贴画·绘画·版画

主要馆藏
布鲁克林博物馆，美国，纽约
现代艺术博物馆，美国，纽约
史密森尼美国艺术博物馆，美国，华盛顿特区

罗马尔·比尔登

《街道》
1965年
硬纸板上印刷品
32.7厘米×39.1厘米
密尔沃基艺术博物馆，美国，威斯康
星州，密尔沃基

比尔登原本在数学系学习，后来到德
国表现主义艺术家乔治·格罗兹门下
学习艺术。他用新闻摄影图像，创作
了有关日常街头生活的拼贴画，画面
充满叙事性。

当下艺术
1964 年—20 世纪 70 年代

　　反规范艺术团体"当下艺术"（Aktual Art）成立于布拉格，如同他们在1964年发表的宣言所述，他们要"骇人视听、迷人心窍、暴露人的神经"。也就是说，他们希望用小型的干预行动和日常抵抗，让人从昏沉又麻木的生活状态中觉醒。他们认为，艺术应该创造意外和惊奇。团体反对在他们看来落后的官方艺术形式"社会主义现实主义"（Socialist Realism），推崇一种以参与性行动为基础的艺术形式，认为它能让前捷克斯洛伐克及其他地区的文化重新焕发活力。

　　他们策划了许多一次性的即兴行动，因为太过随机，当

局难以控制。在1966年的一次著名行动中，艺术家、作家和音乐家米兰·克尼扎克与艺术家扬·马赫随机选择了一栋布拉格的公寓楼，向其发动了艺术介入行为。他们向居民寄送了匿名包裹，在过道里设计装置。这些行动不可避免地引起了警方的注意，尤其是克尼扎克，他后来许多年一直在警察的监视下生活。

这个团体接纳所有渴望变得与众不同的人。它与国际激浪派运动联系紧密，但克尼扎克认为，激浪派艺术家的行动太过剧场化，和日常生活相距甚远。团体成员在一本非法出版、私下流通的地下艺术杂志《当代艺术》(*Aktuální umění*) 上发表文章。当下艺术一直采用这样随兴的方式活动，策划街头行动和艺术节。1967年，克尼扎克被迫离开布拉格后，还通过"当下"乐队继续推广他们的理念。克尼扎克重返故乡后，成为布拉格国家美术馆的馆长，在职期间饱受争议，直到2011年卸任。

米兰·克尼扎克

《项链》
1968年
铁和剪刀
41.3厘米×30.2厘米
纽约现代艺术博物馆，美国，纽约

当下艺术致力于打造具有强烈挑衅性的作品，这是对权威和消费主义文化的一种反叛。

主要艺术家
米兰·克尼扎克（1940— ），捷克
扬·马赫（1943— ），捷克
维特·马赫（1945— ），捷克
索娜·斯维科娃（1946— ），捷克
扬·特雷莱克（1938— ），捷克

主要特征
荒诞性·场域特定艺术·使用非艺术材料·从日常生活中获得灵感·抗议与抵抗·反规范

媒介形式
街头偶发艺术·行为艺术·地下出版物·邮件艺术·音乐

主要馆藏
捷克文学博物馆，捷克，布拉格
纽约现代艺术博物馆，美国，纽约
布拉格国家美术馆，捷克，布拉格

哦嗬运动

1965—1971 年

 20世纪60年代初，在南斯拉夫社会主义联邦共和国斯洛文尼亚的克拉尼，充满创造力和概念性的"哦嗬运动"出现了。"哦嗬"（OHO）结合了"眼睛"（oko）和"耳朵"（uho）两个词，本身也代表一种惊叹语气。具象诗人伊斯托克·盖斯特尔和视觉艺术家、诗人马尔科·波加奇尼克创

立了这场颠覆性的激进艺术运动，他们结合存在主义哲学、语言和艺术，创造出如同达达主义概念一样，既荒诞又理想化的行为表演、文本和装置。哦嘶运动制作了一些短片，比如组织里最多产的导演纳斯科·克里日纳尔执导的《白色的人》（*White People*，1970年）。这部影片呈现了一群白人表演者，穿着白色的衣服，与白色的动物和物品互动，直到最终融入白色的背景。这个艺术形式源于斯洛文尼亚的"事物主义"思想（reism，意指"回归事物本身"），这一理念吸引了许多哲学家和作家与他们共同合作。哦嘶运动的许多作品都直面了生活在社会主义国家的矛盾性与复杂性。

到了1970年，哦嘶运动提出了"先验概念主义"理念，认为艺术存在于人类经验的范围之外，因此他们几乎彻底停止了创作。波加奇尼克在森帕斯村附近组建了一个社群，艺术就这样逐渐融入日常农耕生活的实践之中。

马尔科·波加奇尼克

《火柴盒标签-瓶盖》
1967年/1994年
火柴盒和彩纸
每件5.3厘米×3.6厘米
现代艺术博物馆，斯洛文尼亚，卢布尔雅那

哦嘶运动的成员认为，艺术作品应该从文化机构的控制中解放出来。为此，波加奇尼克购买了许多火柴盒，将"哦嘶"的标签贴在上面，再以同样的价格出售。

主要艺术家
伊斯托克·盖斯特尔（1945— ），斯洛文尼亚
纳斯科·克里日纳尔（1943— ），斯洛文尼亚
米伦科·马塔诺维奇（1947— ），斯洛文尼亚
大卫·内兹（1949— ），斯洛文尼亚
马尔科·波加奇尼克（1944— ），斯洛文尼亚
安德拉兹·萨拉蒙（1947— ），斯洛文尼亚
托马兹·萨拉蒙（1941—2014），斯洛文尼亚

主要特征
偶发艺术·反形式艺术：创造无法被定义为物品的作品·荒诞主义·文本和诗歌

媒介形式
电影·行为表演·材料·行动

主要馆藏
斯洛文尼亚当代艺术博物馆，斯洛文尼亚，卢布尔雅那
纽约现代艺术博物馆，美国，纽约

大众传媒艺术

1965—1968 年

　　1966 年，三名来自布宜诺斯艾利斯的观念艺术家发布了一篇新闻稿，描述了城中一场有众多知名人士参与的行为艺术表演。这个名为《关于一头死亡野猪的偶发艺术》（*Happening for a Dead Wild Boar*）的作品被媒体适时报道了，

但人们后来才发现它从未发生过。参与这次行动的艺术家把自己做的事叫作"大众传媒艺术"（Arte de los Medios de Comunicación Masivos），并解释道，在当今社会，大多数人不再直接体验文化，而是通过电视、广播或报纸等大众传媒获取二手经验。他们说："事实上，信息的消费者并不关心一个展览是不是真的举办了，他们关心的是大众传媒'重新构建'的关于艺术活动的图景。"

这场行为艺术表演的部分灵感来自加拿大哲学家马歇尔·麦克卢汉的著作，以及他的"媒介即信息"理论。换句话说就是，信息被解读的意义取决于传播它的媒介的特征，以及它的传播方式。在接下来的几年里，这个团体继续使用大众传媒作为他们艺术作品的媒介和主题，在城市中创造了许多观念性的事件。尤其值得注意的是，在1968年，先锋艺术家团体（Vanguard Artists Group）通过举办一个假的国际艺术节，骗过了媒体，让他们报道了阿根廷图库曼省居民骇人听闻的艰难处境。

罗贝托·雅各比、爱德华多·科斯塔和劳尔·埃斯卡里

《第一件大众传媒艺术作品》
1966年
复印件
30.5厘米×23厘米×1.9厘米
罗贝托·雅各比档案馆，阿根廷，布宜诺斯艾利斯

这是来自这场虚构的偶发艺术的一张图像。它引发了媒体上的各种讨论：这究竟是一场社会学实验、一件观念艺术作品，还是一个书面的笑话？

主要艺术家
爱德华多·科斯塔（1940— ），阿根廷
劳尔·埃斯卡里（1944— ），阿根廷
罗贝托·雅各比（1944— ），阿根廷

主要特征
观念性·协作性·实验性·政治性

媒介形式
大众传媒

主要馆藏
布宜诺斯艾利斯现代艺术博物馆，阿根廷，布宜诺斯艾利斯
索菲亚王后国家艺术中心博物馆，西班牙，马德里

加勒比艺术家运动

1966—1972 年

阿尔西娅·麦克尼什

《特佩卡》
1961年
印花棉布
50厘米×95厘米
库珀·休伊特史密森尼设计博物
馆，美国，华盛顿特区

阿尔西娅·麦克尼什从自然和社
会中获取灵感，将加勒比植物郁
郁葱葱的生态和20世纪60年代
流行文化的活力结合起来。

1966年，加勒比诗人约翰·拉若斯、爱德华·卡茂·布雷斯韦特和安德鲁·萨尔基在伦敦成立了一个积极主动的艺术团体，取名为"加勒比艺术家运动"（The Caribbean Artist Movement），希望以此联结黑人诗人、作家和艺术家。运动的核心人物是富有魅力且能言善辩的特立尼达出版商拉若斯，他和活动家萨拉·怀特在1966年一起创办了"新灯塔图书"（New Beacon Books），一个致力于推广流散异乡的非洲作家的独立出版品牌。新灯塔图书以北伦敦的斯特劳德格林地区为据点，让"疾风一代"（在1948年到1971年从加勒比地区乘"帝国疾风号"船来到英国的工人，拉若斯也称他们为"英雄一代"）的后代有机会了解到他们祖辈留下的文学和艺术财富。20世纪50年代，拉若斯曾在特立尼达进行反殖民主义活动。他认识到了填补加勒比文学史空白的重要性，便开始传播那些曾经被当局封禁或已绝版的加勒比文学的重要文本，以挑战现有的文学正典。

20世纪60年代早期，多巴哥、特立尼达、巴巴多斯和牙买加从英国殖民统治中独立，这带来了激烈的讨论："独立"意味着什么？要建立一种现代加勒比美学，艺术家应该发挥什么样的作用？而那些已经移民英国的知识分子则就身份认同的议题做了更多讨论，探索展示自己族群的最佳方式。团体成员创办了杂志《萨瓦库》（Savacou），向大众介绍那些被英国主流社会忽视的流散异乡的非洲艺术家和作家。

罗纳德·穆迪是这一运动中的关键人物，他为《萨瓦库》的扉页画了杂志的主题角色：加勒比神话中的鸟神。他的现代主义木雕作品将寓言主题和古埃及、中国、印度、前哥伦布时期风格融合在一起（见第97页）。1960年时，穆迪已经是一位功成名就的雕塑家，但他仍然加入了这一运动，以帮助其他艺术家对抗英国的种族歧视和偏见。他支持那些提升加勒比艺术家的影响力的展览，其中最著名

的是1971年在伦敦英联邦文化中心举办的展览"英格兰的加勒比艺术家"。在此之后，他积极组织英国代表参加在尼日利亚的拉各斯举办的第二届世界黑人与非洲艺术文化节（FESTAC'77），还参加了策展人、艺术家拉希德·阿拉恩于1989年至1990年在伦敦海沃德美术馆举办的开创性展览"另一个故事：战后英国的亚非艺术家"，帮助英国的亚非艺术家的作品获得认可。

20世纪60年代末到70年代初，英国出现的种族主义言论推动了相应的新移民和种族关系法案的施行。加勒比艺术家运动等团体在此期间也帮助年轻的黑人作家和艺术家坚定了他们争取政治和文化自主权的决心，大胆地记录了西印度群岛移民的生活。加勒比艺术家运动对后世产生了深远影响：布雷斯韦特和他的朋友被视为配音诗歌（Dub poetry，起源于西印度群岛的表演性质的诗歌）的先驱。而像阿尔西娅·麦克尼什这样从加勒比地区的神话和色彩中汲取灵感的艺术家，不但持续影响着后来的黑人艺术家，也给英国纺织品带来了热带的色彩（见第94页）。

主要艺术家

卡尔·布鲁德黑根（1909—2002），英国（生于巴巴多斯）

保罗·达什（1946— ），英国（生于巴巴多斯）

唐纳德·洛克（1930—2010），英国（生于圭亚那）

罗纳德·穆迪（1900—1984），英国（生于牙买加）

阿尔西娅·麦克尼什（1933—2020），英国（生于特立尼达）

奥布里·威廉姆斯（1926—1990），英国（生于圭亚那）

主要特征

来自加勒比地区或前哥伦布时期艺术的造型、符号和图像·鲜明的几何图案·非洲特色图案·展现种族和政治方面的斗争·记忆·反抗·对加勒比-英国身份认同的探寻

媒介形式

罗纳德·穆迪

《米东兹》
1937年
榆木
69厘米×38厘米×39.5厘米
泰特美术馆，英国，伦敦

这尊雕像表现了一个正在从物质存在转变为精神形象的原始人女性。它的创作灵感来自前哥伦布时期的艺术和埃及雕刻艺术。

雕塑·版画·绘画·文字

————

主要馆藏
圭亚那国家博物馆，圭亚那，乔治敦市
泰特美术馆，英国，伦敦
维多利亚与艾尔伯特博物馆，英国，伦敦

泛非主义
1966—1977 年

当鲍勃·马利唱出"从精神奴隶制中解放出来吧,除了我们自己,没有人能给予我们精神的自由"时,他实际上是在引述黑人活动家和理论家马库斯·加维的话,加维在 20 世纪 20 年代大力推行泛非主义思想。泛非主义背后的核心理念是,所有非洲人后裔都拥有共同的文化遗产,非洲人后裔应当培养一种黑人集体意识,创造强有力的联结,以对抗奴隶制和殖民主义的遗留问题。

泛非主义在 20 世纪 20 年代并不是一种新概念,它早在 19 世纪中期就已经出现,民权运动先驱 W.E.B. 杜波依斯还为其大力宣传。但直到 20 世纪初,经过多次召开泛非大会,各地代表在会议上讨论如何确保非洲独立性、如何与种族歧视对抗之后,这种概念才开始获得关注和支持。这不只是一场政治斗争,也是一场文化战争。艺术家、作家和音乐家在战斗中各司其职,而那些与超现实主义关系密切的组织发挥了尤其重要的作用,比如成员为加勒比黑人的富有远见的"正当防卫"团体(Légitime Défense),以及影响力巨大的"黑人性"运动。后者将超现实主义及其革命性理念,与泛非主义思想家如 W.E.B. 杜波依斯、马科斯·加维和朗斯顿·休斯联系了起来。

许多非洲国家在 20 世纪中叶获得独立后,洋溢着积极乐观的氛围。在此背景下,创造团结纽带的愿望变成了一项重要的行动纲领。1966 年,第一届世界黑人艺术节

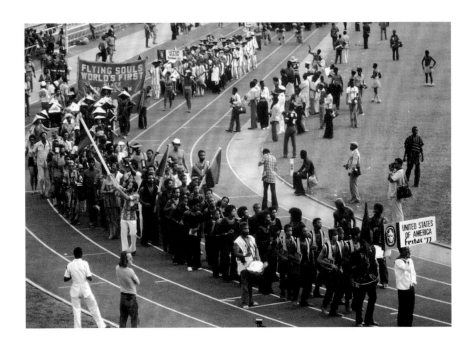

新闻摄影记者

《在拉各斯举办的第二届世界黑人和非洲艺术文化节上的帆船赛》
照片
海琳娜·劳塔瓦拉博物馆，芬兰，艾斯堡

在拉各斯举办的第二届世界黑人和非洲艺术文化节是一场持续一周的非洲文化庆典。共有五十六个国家参加了这个充满活力和希望的庆典。它兼容并包，涵盖视觉和表演艺术、音乐、文学、诗歌和时尚等多种文化形式。

（FESMAN）在塞内加尔的达喀尔举行。对于泛非主义文化运动来说，这是一个极具象征意义的时刻：这个场合赋予了那些终获自由的人表达自己文化的机会，也让那些仍然在美国等地为民权而战的人感受到了友谊和同胞之情。整整一个月时间里，那些流散异乡的非洲音乐家、诗人、演员、作家和艺术家在这个十年来最明亮、热闹、充满希望的节庆中欢聚并合作。三年后，人们在更为激进的1969年阿尔及尔泛非文化节上起草了一份宣言。如今，虽然泛非主义理念已逐渐偃旗息鼓，但世界黑人艺术节仍在举办，其中最著名的便是1977年在尼日利亚的拉各斯举办的第二届世界黑人和非洲文化艺术节。当时来自各个非洲国家和那些流散异乡的非洲的艺术家代表都参与了这次活动，他们昂首阔步，穿过城市的体育馆，向世界展示文化大联合。

新闻摄影记者

《在拉各斯举办的第二届世界黑人和非洲艺术文化节开幕式》
照片
海琳娜·劳塔瓦拉博物馆，芬兰，艾斯堡

超过17000人参与了这个由国家赞助的庆典。

主要艺术家组织
来自非洲国家和旅居海外的艺术家代表团包括：
非洲不良艺术家公社，美国，芝加哥
加勒比艺术家团体
达喀尔画派，塞内加尔
行动艺术实验室，塞内加尔，达喀尔
黑人性运动
扎里亚反叛者，尼日利亚，扎里亚

———————

主要特征
乐观·文化联合·政治外交艺术·民权

———————

媒介形式
视觉艺术·表演艺术·诗歌·音乐

———————

关键事件
第一届世界黑人艺术节，塞内加尔，达喀尔，1966年
泛非文化节，阿尔及利亚，阿尔及尔，1969年
第二届世界黑人和非洲艺术文化节，尼日利亚，拉各斯，1977年

物派

1967—1974 年

高松次郎

《婴儿的影子，第122号》
1965年
布面丙烯
181.9厘米×227厘米
丰田市美术馆，日本，爱知县，
丰田市

这幅画来自高松次郎的"影子"系列绘画，它让人想起广岛和长崎被原子弹轰炸后，墙上留下的人形印记。

1967 年末，日本正值一个风雨飘摇的时期，学生游行、工人罢工，抗议日本和美国续签安全保障条约。这时，一群艺术家组成了一个松散联盟，那便是影响深远的战后艺术运动"物派"（Mono-ha）。这场普通民众发起的社会运动随着 1968 年的反越战集会达到高潮。许多和物派有关的艺术家都曾在东京多摩美术大学学习，那是日本抗议活动的中心之一。他们创作的艺术作品，某种程度上也是对他们所目睹的整个社会的不稳定状态的回应。

"物派"这个名字实际上从未被艺术家自己使用过，而是 20 世纪 70 年代早期一些评论家对他们的轻蔑称呼。在那些评论家看来，物派的创作不够重要，也没有足够的确定性，不值得纳入考量。这个团体的核心理论家是在韩国出生的李禹焕，他在 20 世纪 50 年代移居日本学习哲学，后来成为一名艺术家。李禹焕为关根伸夫的雕塑作品《位相－大地》（ *Phase-Mother Earth* ）撰写了一篇论文，之后加入了物派。

物派的艺术家共同创造了一种现代雕塑语言，使用未经加工的材料（如石头、沙子、木材和金属），创造了许多暂时性的、场域特定的装置。这也意味着，这些作品不能被购买或者售卖。实际上，物派的很多作品都在展览结束后迅速被拆卸，因此拍摄照片对于保存他们的作品记录来说至关重要。在这一层面上，他们的理念和意大利艺术运动"贫穷艺术"（Arte Povera）相似，都关注日常材料，拒绝传统艺术创作观念，不过两派运动在当时并不太清楚彼此的存在。

可以说，在物派的实践中，一个核心问题就是"要制造什么"。李禹焕后来把这个难题解释为一种对现代主义高速发展的反抗。物派的作品具有克制且充满哲思的典型特征。自然的物和人造的物以特殊的方式放置，以凸显它们之间存在的空间。物体被堆叠、悬挂或只是靠在一堵墙上，以强调它们不分等级的特性。李禹焕用"中途半端"（在日语

中意为"未解决"或"未完成")一词来描述这个团体的实验美学。不过也不是所有人都能接受这些诗意的思考。主张通过社会运动带来变革的"美共斗"运动就认为，物派艺术家太过形而上学，没有真正参与到这个国家正在发生的政治现实之中。但到了20世纪80年代晚期，随着李禹焕成为世界上最成功的艺术家之一，物派在日本也被公认为一场十分重要的艺术运动。

主要艺术家

小仓幸二（1942—1995），日本
小清水渐（1944— ），日本
李禹焕（1936— ），韩国
关根伸夫（1942—2019），日本
菅木志雄（1944— ），日本
高松次郎（1936—1998），日本

小清水渐

《纸》（曾用名《纸，2号》）
1969年/2012年
纸和花岗岩
纸：274.3厘米×274.3厘米
石材：57.2厘米×163.8厘米×162.6厘米
博伦坡画廊，美国，洛杉矶

在这件作品中，小清水渐对比了两个物体的物理属性：沉重的大石块被轻薄的日本手工纸包裹。

关根伸夫

《位相—大地》
1968/2012 年
土和水泥
270 厘米×220 厘米，洞穴尺寸
270 厘米×220 厘米
博伦坡画廊，美国，洛杉矶

在这件作品中，关根伸夫在地上挖了一个坑，将挖出的土用水泥加固，在模具里压实，制成一个完美的圆柱体。这件雕塑竖立在由自己的不在场而创造出的虚空旁边。

主要特征

未经加工的材料·简单的形态·极简·物与它周围环境的关系·哲思·艺术上的偶遇·场域特定艺术·暂时性

媒介形式

石头·金属·沙和土·木材·颜料和画布

主要馆藏

国家美术馆收藏，日本，东京
李禹焕博物馆，日本，直岛
东京国立近代美术馆，日本，东京
拉乔夫斯基住宅收藏，美国，得克萨斯州，达拉斯

壁画运动

1967—1975 年

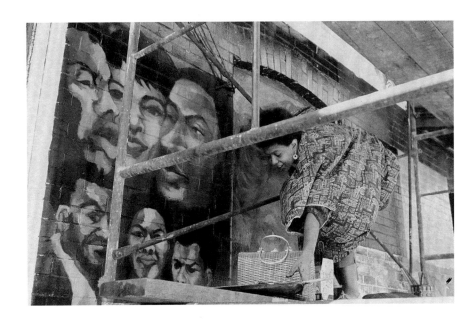

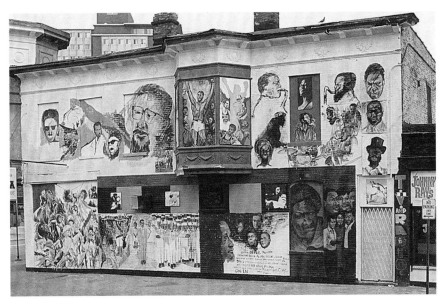

罗伯特 · 艾勒特 · 森斯塔克

《OBAC 的策划会》
1967年夏
照片

照片显示 OBAC 参加了芝加哥视觉艺术工作坊的前期策划会议。第一排左起：平面设计师西尔维亚 · 阿伯内西、艺术家杰夫 · 唐纳森、艺术家爱德华 · 克里斯马斯。第二排左起：未知艺术家、艺术家威廉 · 沃克。

对页（上图）：
芭芭拉 · 琼斯-霍古

《尊重之墙》
1967年
罗伯特 · 森斯塔克摄于芝加哥

非洲不良艺术家公社 (AfriCO-BRA) 的创始成员芭芭拉 · 琼斯-霍古站在脚手架上绘画"戏剧"部分的壁画，其中包括一幅奥斯卡影帝西德尼 · 波蒂埃的肖像。

对页（下图）：
多名艺术家

《尊重之墙》
1967年
墙上颜料
美国，芝加哥

尊重之墙壁画于1967年8月24日完成，绘制在第43街和兰利大道拐角处的一栋废弃建筑的外墙上。艺术家们随后举行了落成典礼，节目包括现场音乐表演，以及格温多林 · 布鲁克斯和唐 · 路德 · 李的诗歌诵诵。

1967年，民权团体"美国黑人文化组织"（Organization of Black American Culture，缩写为OBAC）的艺术家在芝加哥南区创作了巨大的户外壁画，标志着席卷美国的壁画运动的诞生。这幅绘了黑人英雄群像的壁画后来被称为"尊重之墙"。壁画分为七个部分，涵盖了政治、运动、爵士、节奏蓝调、宗教、文学与戏剧领域的人物。历史学家小勒容 · 本内特也是群像中的一员，他后来写道："很长一段时间以来，这件事已经显而易见：黑人艺术和黑人文化需要回到自己的家。这面墙就是家，也是回家的路。"

尊重之墙的出现，鼓舞了美国各地艺术家创作自己的黑人文化主题壁画墙，他们希望借此凝聚彼此迥异的非裔美国人社群。1972年，艺术家、活动家小黛娜 · 钱德勒和加里 · 里克森在波士顿绘制黑豹党领袖斯托克利 · 卡迈克尔的肖像和非洲特色图案，用色彩明亮的社会现实主义壁画，加上"知识就是力量""持续学习"等标语，为黑人社群赋权。还有像纽约哈莱姆区的"熏肉房协会"（Smokehouse Associates）团体这样的例子，成员选择在建筑外墙绘制抽象图画。他们认为，他们的绘画不是描绘变革的艺术，这些画就是变革本身，改善整个社区的视觉环境（见第108页）。

许多壁画运动的艺术家都受到了早期哈莱姆文艺复兴

艺术家查尔斯·阿尔斯通和黑尔·伍德鲁夫的先锋作品的启发。20世纪30年代罗斯福新政时期，阿尔斯通和伍德鲁夫受托创作了许多反映非裔美国人历史的壁画。伍德鲁夫在亚拉巴马州塔拉迪加学院的萨弗里图书馆，画了关于"阿米斯塔德"号事件的壁画，阿尔斯通则为哈莱姆医院创作壁画。1971年，一场大火摧毁了"尊重之墙"所在的建筑，这面墙也随之被拆除，但它的历史始终是黑人通过社会运动创造变革的有力象征。

熏肉房协会

《墙上艺术品》
约1968—1970年
罗伯特·科尔顿·迈克尔·罗森菲尔德
LLC画廊，美国，纽约

1968年，盖伊·西亚夏、梅尔文·爱德华兹、比利·罗斯和威廉·T.威廉姆斯在哈莱姆区组建了熏肉房协会。

主要艺术家

克利夫兰·贝娄（1946—2009），美国

小黛娜·钱德勒（1941— ），美国

杰夫·唐纳森（1932—2004），美国

梅尔文·爱德华兹（1937— ），美国

杰·贾雷尔（1935—），美国

沃兹沃斯·贾雷尔（1929—），美国

芭芭拉·琼斯-霍古（1938—2017），美国

加里·里克森（1942—），美国

威廉·沃克（1927—2011），美国

威廉·T.威廉姆斯（1942—），美国

黑尔·伍德鲁夫（1900—1980），美国

主要特征

乐观·社会现实主义·标语·描绘强大的黑人英雄·非写实图案·色彩

媒介形式

壁画

主要地点

"阿米斯塔德"号暴动壁画，美国，亚拉巴马州，萨弗里图书馆

哈莱姆医院壁画，美国，纽约，哈莱姆区

工作室博物馆，美国，纽约，哈莱姆区

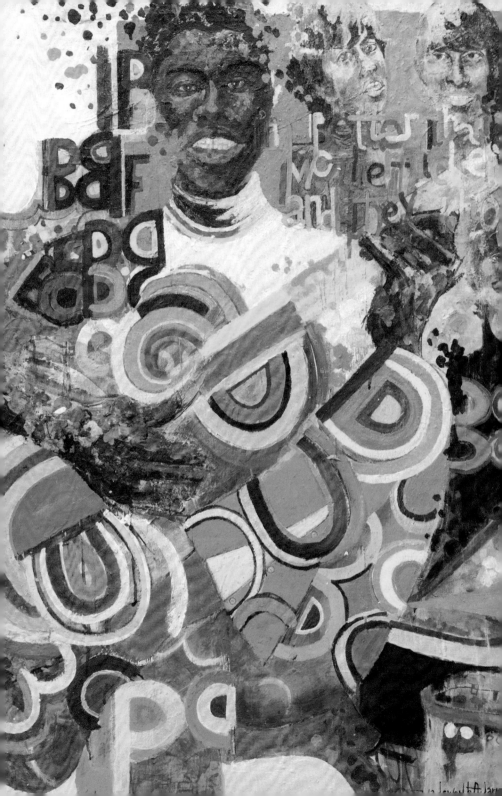

身份认同与跨国主义

—

我们围于砖石与钢铁中的生活是如此喧嚣，

以至于枪响都变得喑哑。

—

理查德·赖特，1941 年

瓦什姆运动
1967—1971 年

 1967 年，在正值后殖民时期的阿尔及利亚，人们发起了存续时间相对较短的"瓦什姆运动"（Aouchem Movement）。从 1954 年到 1962 年，阿尔及利亚经历了现代历史上最激烈的殖民冲突之一，包括争取国家独立的流血抗战、游击队的战斗，以及法国军队对抗争的残酷镇压。战后，随着阿尔及利亚成为一个独立国家，一些艺术家、作家、音乐家和诗人希望发展一种文化认同，将阿尔及利亚艺术从法国殖民统治的影响中解放出来。

瓦什姆运动的艺术家回望过去的本土艺术，寻找一种阿尔及利亚特有的美学。他们用阿拉伯语中的词"瓦什姆"（意为"文身"）为运动命名。艺术家认为，瓦什姆象征着一种不可被抹去的事物，在殖民主义的背景下显得尤为重要，而且它也指北非原住民柏柏尔人（阿马齐尔格人）的身体艺术。艺术家在抽象绘画中融入了柏柏尔人设计的传统图案、壁画和首饰造型，提出西方的抽象艺术忽略了东方和非洲几何图像的影响。艺术家们向外寻求启发，在理念层面受到了泛非运动（致力于通过共同的文化联合非洲）的影响。他们于1967年在阿尔及尔举办了首次展览，并持续活动，直到1971年。1993年，内战爆发后，数名瓦什姆运动的创始人离开了阿尔及利亚。

丹尼斯·马丁尼兹

《明年再见，如果我们都还活着》
1966年
六块铺地织物组合
120厘米×200厘米
艺术家收藏

20世纪30年代，一些史前洞穴壁画在撒哈拉沙漠里的塔西里山脉中被发现。瓦什姆运动的艺术家也从这些壁画上的奇妙形象中汲取灵感。

主要艺术家

哈米德·阿卜杜恩（1929—1998），阿尔及利亚
穆斯塔法·阿克蒙（1946— ），阿尔及利亚
丹尼斯·马丁尼兹（1941— ），阿尔及利亚
舒克里·梅斯利（1931—2017），阿尔及利亚
雷兹基·泽拉蒂（1938— ），阿尔及利亚

主要特征

柏柏尔人的图案和文身·非写实·几何图案·受柏柏尔人的纺织品启发的明亮、强烈色彩

媒介形式

混合媒介·墨·树皮·颜料·行为表演·绘画

主要馆藏

现代艺术博物馆，阿尔及利亚，阿尔及尔

美共斗

1968—1974 年

1969 年，一个积极参与政治活动的日本左翼青年艺术家组织发起了对东京多摩美术大学为期十个月的占领行动。组织名为"美共斗"，即日语词组"美术家共斗会议"（意为"艺术家共同斗争组织"）的缩写。这场抗议发源于一场更大规模的全国性学生运动"全共斗"。此前一年，东京大学的学生针对东京都知事美浓部亮吉的政策发起了抗议行动，封锁了学校，全共斗就此发端。

和日本全国各地参与抗议的许多学生一样，美共斗对日本高速现代化所带来的过度商业化和环境破坏问题深感不安。1971 年，在学生运动偃旗息鼓后，团体重新组成了美共斗革命委员会，开始调查滋养了现有国家艺术系统的体制结构。作为非艺术运动（non-art movement）的一部分，

彦坂尚嘉

《地板活动邀请函》
1971 年
明信片
10 厘米 ×14.5 厘米

这是彦坂尚嘉一次泼洒乳胶的行为艺术的邀请函。1970 年，彦坂尚嘉把乳胶倒在卧室的地板上，然后在房间里住了九天，等乳胶变干。他在接下来的五年中创作过许多地板系列的变体，直到这块地板（在此前被拆卸并运往巴黎双年展）被日本海关没收并销毁。

他们扰乱大型艺术展览，在街头发起偶发艺术活动，因为他们认为艺术属于街头，而非博物馆。1974年，团体达成了休止一年的共识，不再创作。

主要艺术家

彦坂尚嘉（1946—），日本
堀浩哉（1947—），日本
石内都（1947—），日本
宫本隆司（1947—），日本
刀根康尚（1935—），日本
山中信夫（1948—1982），日本

主要特征

直接行动·反抗·调研·反艺术·非常规材料·合作·文本

媒介形式

行为艺术·录像·摄影·装置艺术

主要馆藏

东京都现代美术馆，日本，东京
大阪国立美术馆，日本，大阪
世田谷美术馆，日本，东京

堀浩哉

《自我安葬仪式》
1967年
行为艺术表演的照片记录

在多摩美术大学伙伴们的帮助下，堀浩哉通过这次从东京站走向银座的行为艺术开启了他的艺术家生涯。堀浩哉曾活跃于20世纪60年代末的日本学生示威运动，质疑艺术的体制化特性。

非洲不良艺术家公社
1968—1977 年

1968 年，在民权活动家马丁·路德·金和马尔科姆·艾克斯被刺后，非洲不良艺术家公社（African Commune of Bad Relevant Artists，缩写为 AfriCOBRA）在芝加哥成立，为世界带来了一种新的美学。在展现黑人力量的美国大型艺术团体中，少有影响力能和它匹敌的。非洲不良艺术家公社的许多成员此前就积极参与民权运动，加入了芝加哥的美国黑人文化组织，还在 1967 年创作社区壁画"尊重之墙"时大展身手，希望通过这些行动，为非裔美国人社群赋权（见第 106—109 页）。

公社的创始成员杰夫·唐纳森在《追寻共同民族的十个人》（"Ten in Search of a Nation"）一文中定义了他所认为的新黑人美学：能够将非洲和美国的影响结合起来的美学。

对页：
芭芭拉·琼斯-霍古

《联合》
1971年
纸上丝网印刷
57.2厘米×76.2厘米
布鲁克林博物馆，美国，纽约

1973年，芭芭拉·琼斯-霍古定义了非洲不良艺术家公社的视觉元素，包括"明亮的颜色、人类形象、渐隐明暗的交界线、字母艺术，以及能呈现我们族群的社会、经济和政治境况的图像"。

要有带着节奏感、从非洲音乐和运动中汲取灵感的图像，要有像酷爱（Kool-Aid）汽水的口味（橙子、草莓、樱桃、柠檬、酸橙、葡萄）一样充满活力的色彩，要有政治标语，最后，这种艺术需要有"闪光。我们希望作品都闪闪发光，呈现像刚洗好的爆炸头和像刚擦好的皮鞋一样的光泽……"团体创作了许多海报和画作，来呈现黑人社群的正面形象。他们充满欢乐，却又"超级现实"（super-real）——他们用这个词来描述他们创造的增强版的超现实主义。

1973年9月，在美国马萨诸塞大学阿默斯特分校举办的展览"非洲不良艺术家公社之三"上，艺术家芭芭拉·琼斯－霍古将唐纳森的文章扩充为宣言《非洲不良艺术家公社的历史、哲学与美学》（"The History, Philosophy and Aesthetics of AfriCOBRA"）。这个组织在20世纪70年代末以前都很活跃，还参加了1977年在尼日利亚举办的泛非主义

杰·贾雷尔

《革命套装》
1969年（原版），2010年（重制版）
羊毛、绒面革、丝绸、木材和颜料
88.9厘米×68.6厘米×30.5厘米
布鲁克林博物馆，美国，纽约

杰·贾雷尔革命性的纺织雕塑作品是为了赋予穿衣者力量而设计的。这件粗花呢套装有一条让人联想到弹药带的波浪形边，但里面的管状物看起来像是油画棒。

文化节"第二届世界黑人与非洲艺术文化节"。

主要艺术家

舍曼·贝克（1942—），美国

杰夫·唐纳森（1932—2004），美国

拿破仑·亨德森（1943—），美国

杰·贾雷尔（1935—），美国

沃兹沃斯·贾雷尔（1929—），美国

芭芭拉·琼斯-霍古（1938—2017），美国

卡罗林·劳伦斯（1940—），美国

尼尔森·史蒂文斯（1938—2022），美国

沃兹沃斯·贾雷尔

《我比那些混账强，他们也知道》
1969年
布面丙烯
37厘米×45厘米
工作室博物馆，美国，纽约，哈
莱姆区

非洲不良艺术家公社的成员定期
聚会，为他们的艺术作品选择主
题，比如黑人家庭主题和"我比
那些混账强"。

杰夫·唐纳森

《桑戈之妻》
1971 年
硬纸板上丙烯颜料、金箔和银箔
91.4 厘米 ×61 厘米
非裔美国人历史和文化国家博物
馆，美国，华盛顿特区

这幅画描绘了尼日利亚约鲁巴人
的雷神桑戈的三位妻子，赞美了
掌握力量的女性。

杰拉尔德·威廉姆斯（1941—），美国

主要特征
鲜艳色彩·具象·非洲特色图案·图形化字体·政治标语·几何图案

媒介形式
绘画·版画·壁画

主要馆藏
布鲁克林博物馆，美国，纽约
非裔美国人历史和文化国家博物馆，美国，华盛顿特区

新视野团体
1969—1972 年

迪亚·阿扎维

《狼嚎：诗人的回忆》
1968 年
布面油画
84 厘米 × 104 厘米
巴吉尔艺术基金会，阿拉伯联合
酋长国，沙迦

这幅画受到了共产主义诗人穆扎
法尔·纳瓦卜的一首诗的启发，
诗歌描写了一名在 1963 年叙利
亚政变中丧生的年轻人和他悲痛
的母亲。

　　泛阿拉伯主义作为一种政治及文化意识形态，一开始在殖民时代受到关注，到了后殖民时期，它被认为是一种让阿拉伯语世界团结起来、走向现代化的方式，引起了回响。对艺术家来说，泛阿拉伯主义是一个有助于创造新阿拉伯现代艺术形式的有力概念。但在 1967 年，一场影响阿拉伯世界文化发展的悲剧发生了。以色列军在第三次中东战争中击败了阿拉伯军并占领了他们的领土，中东地区陷入了一场内部危机。虽然这起事件标志着泛阿拉伯主义运动开始走向终结，但 20 世纪 60 年代末仍有一些艺术团体涌现，他们希望把艺术作为革命斗争的一部分，联合阿拉伯世界走向人道主义。

　　其中一个艺术团体就是 1969 年由画家迪亚·阿扎维在伊拉克成立的"新视野团体"（Al-Ru'yya al-Jadidah）。它拥抱泛阿拉伯团结，追求在理念和文化上联结每一个艺术家，而不是在风格上寻求统一。成员共同组织艺术双年展和诗歌节，并在 1972 年举办了巴格达的文化节"瓦西提节"。大部分（虽然不是全部）和新视野团体有关联的艺术家都推崇抽象形

拉法·纳西里

《715号囚犯》
1968年
布面丙烯
95厘米×95厘米
私人收藏

新视野团体的创始成员拉法·纳
西里是一名社会活动家，他的作
品提出了有关伊拉克政治局势的
问题。20世纪70年代中期，他
在巴格达美术学院创立了平面艺
术系。

式的绘画，借此表达他们的自由，这种形式也包含了阿拉伯
字母艺术，又称"侯鲁菲艺术"（见第56—57页）。随着伊拉
克的阿拉伯复兴党政权逐渐发展为独裁政权，新视野团体在
1972年解散，迪亚·阿扎维在1976年离开了伊拉克。

主要艺术家

迪亚·阿扎维（1939— ），伊拉克

伊斯梅尔·法塔赫（1934—2004），伊拉克

萨利赫·朱迈耶（1939— ），伊拉克

拉法·纳西里（1940—2013），伊拉克

主要特征

结合阿拉伯字母·神秘主义·象征主义·鲜艳色彩·抽象图像·富有表现力
的笔触

媒介形式

油画和丙烯画

主要馆藏

巴吉尔艺术基金会，阿拉伯联合酋长国，沙迦

约旦国家美术馆，约旦，安曼

马塔夫：阿拉伯现代艺术博物馆，卡塔尔，多哈

国立现代艺术博物馆，伊拉克，巴格达

女性主义录像
20 世纪 70—80 年代

20 世纪 60 年代晚期，美国和欧洲的女性艺术家和活动家开始拍摄录像，来助推关于身体、性别政治和身份认同的女性主义讨论。她们使用录像这一媒介，这个选择总体来说是经过深思熟虑的。作为一种相对较新的媒介，录像不受那些由男性书写并贯彻的文化规训限制。它是一块空白的画布，女性可以在上面挥洒她们自己的想法，而她们也确实是这样做的。

20 世纪 70 年代初，一个充满活力又勇猛善斗的激进女性主义时期出现了，在巴黎尤为突出。由卡罗尔·罗索普洛斯这样反对现有社会结构的电影人带头，一些女性组成了录像团体，开设研讨会，共担成本，分享设备和创意。她们的早期影像作品关注的议题十分广泛，从性暴力、家庭暴力到堕胎权无所不有，尤其偏重展现女性在职场上受到的性别歧视。录像制作者还将目光投向了被边缘化的女性艺术家和写作者。罗索普洛斯记录了艺术家吉娜·巴奈的行为表演，以及瓦莱莉·索拉纳斯的知名"人渣"（SCUM，即"切割男人协会"的英文缩写）宣言。

虽然关于这些先锋女性主义录像组织是否影响了其他激进的电影人的问题，至今仍有争论，但可以确定的是，她们确实有过交集。极简主义电影导演香特尔·阿克曼在她描绘单身母亲的现代主义杰作《让娜·迪尔曼》（1975 年）中，选择了女性主义录像团体"反叛缪斯"的成员——演员德菲因·塞里格担任主角。

这些组织，连同后来在法国其他地区兴起的一些团体，在 20 世纪 70 年代持续活跃，与法国媒体中存在的厌女现象

居伊·勒·奎雷克

罗索普洛斯是一位大胆的纪录片创作者，致力于描绘社会边缘女性的生活。她也和导演克里斯·马克紧密合作，出演了他的电影《使馆游梦》（1973 年）。1982 年，她在巴黎创立了西蒙娜·德·波伏瓦视听中心，这是第一家专注于女性主义历史的媒体机构。

和性别歧视对抗，并记录女性工厂职工的罢工运动。但是，她们总是需要努力争取获得曝光的机会，她们的影像作品也很少抵达更广泛的观众。

主要女性录像团体
百花（Les Cents Fleurs）：1973 年创立于巴黎
反叛缪斯（Les Insoumuses）：1975 年创立于巴黎
视"翻"（Videa）：1974 年创立于巴黎
〇〇录像（Video oo）：1971 年创立于巴黎
录像出街（Video Out）：1970 年创立于巴黎

主要特征
实验性·女性主义·极简主义·真实的时间流逝·颗粒质感的黑白影像·纪录片

媒介形式
录像

主要馆藏
西蒙娜·德·波伏瓦视听中心，巴黎，法国

莫斯科观念主义者
20 世纪 70—80 年代

科马尔与梅拉米德

《后艺术一号（沃霍尔）》
1973 年
布面油画
121.9 厘米 × 91.4 厘米
罗纳德·费尔德曼画廊，美国，
纽约

20 世纪 70 年代初，维塔利·科马尔和亚历山大·梅拉米德创造了"索茨艺术"（Sots-Art，"苏联波普艺术"的英文缩写），旨在创造一种能弥合社会主义现实主义和波普艺术之间差异的风格。他们的作品利用了极权主义的符号，如同波普艺术家利用大众消费主义的符号一样。

20世纪50年代末，生活在东欧国家的艺术家不得不面对一个越来越艰难的抉择：要么放弃创造性的实验和自我表达，迎合官方认可的艺术风格，要么被迫走向地下。对一些艺术家来说，他们找到的解决方案是观念主义艺术。他们将注意力从某个具体的对象（如绘画或者雕塑）转向更稍纵即逝的事物，便可以不再遵从官方追求统一和去个性化的倾向。不同形式的观念主义艺术在这片土地上涌现。

"莫斯科观念主义者"出现于20世纪70年代初，当时苏联当局开始对非官方的苏联艺术采取更严苛的态度。1974年，一场非官方艺术的小型露天展览在莫斯科郊外的一片田野上举行，被当局用推土机破坏。这件事使得许多艺术家转向创作观念主义艺术。伊利亚·卡巴科夫创作存在主义装置作品，私下向人展示，也有艺术家选择使用文本或行为艺术的形式来创作。

"集体行动小组"（The Collective Actions Group）创造了一种"浪漫观念主义"（Romantic Conceptualism）。这个词由作家、理论家鲍里斯·格罗伊斯发明，用来描绘一种源

埃琳娜·纳霍娃

《2号房间》
1984年
摄影，纸上明胶银盐印相
26厘米×40厘米×40厘米
艺术家收藏

作为一名非官方艺术家，埃琳娜·纳霍娃不能在画廊里展出她的作品，她便把自己的公寓变成了她的作品。她在墙面上铺满白纸，再在上面交叠拼贴黑色和灰色的形状。这是她在1983年到1986年创作的四个装置作品之一。

于形而上学、具有俄罗斯风格特色的观念主义。对浪漫观念主义艺术家来说，创造性的行为需要以某种抒情的、人文主义的或精神上的体验作为高潮，才算具有价值。他们使用多种多样的媒介，包括行为艺术、装置和文本，而观众与作品的交集通常是偶然发生的，这样艺术家也无法预先知晓。比如说，集体行动小组的艺术家会在森林中留下一顶彩绘帐篷，或在雪地上留下一个响动的警铃，等待它们被人偶然发现。其他艺术家，像列夫·鲁宾斯坦则在便笺卡上创作诗歌，这些像是分析性文本的简短内容，出现在审查者的眼皮底下时，显得荒诞无比。虽然这些艺术家并非传统意义上的宗教人士，但重要的是要理解，他们创作的目的是让人们的思考跳出常识限制，意识到另一个超凡脱俗的世界的存在。

主要艺术家

尼基塔·阿列克谢夫（1953—2021），俄罗斯（苏联）

伊莲娜·伊拉金娜（1949— ），俄罗斯（苏联）

伊利亚·卡巴科夫（1933—2023），俄罗斯（苏联）

格奥尔基·基泽沃特（1955— ），俄罗斯（苏联）

维塔利·科马尔（1943— ），俄罗斯（苏联）

亚历山大·梅拉米德（1945— ），俄罗斯（苏联）

安德烈·莫纳斯蒂斯基（1949— ），俄罗斯（苏联）

埃琳娜·纳霍娃（1955— ），俄罗斯（苏联）

列夫·鲁宾斯坦（1947— ），俄罗斯（苏联）

主要特征

不确定性·对抗·幽默·讽刺·图像与声音并置·非叙事结构·合作·瞬时性·双重思想（在公开场合是一套说法，在私下则是另一套说法）

媒介形式

录像·摄影·装置·行为艺术·文本

主要馆藏

车库当代艺术博物馆，俄罗斯，莫斯科

莫斯科现代艺术博物馆，俄罗斯，莫斯科

泰特美术馆，英国，伦敦

集体行动小组

《现身》
1976年3月13日
在伊兹梅洛夫斯科耶的一片田野上的行为艺术

三十名观众被叫到了伊兹梅洛夫斯科耶的一片偏远的田野上，并被通知在此地等待，观看某个东西出现。最后，两名表演者出现在地平线那边，走近参与者，并给他们颁发了出席证书。随后，活动组织者提出疑问：究竟是表演者在观众面前现身，还是观众在表演者面前现身？小组通过这次行为艺术提出了认知相关的问题。

单色画

20 世纪 70 年代

单色画（Dansaekhwa）是一场没有确切定义的韩国艺术运动，兴起于 20 世纪 70 年代，当时韩国正在经历军事戒严时期。单色画艺术家都出生于日本殖民统治时期，这一时期直到 1945 年才结束，1950 年到 1953 年的朝鲜战争带来的萧条、随之而来的朝韩分裂，都对他们造成了深刻的影响。这种关于时代的创伤记忆，可以说反映在了他们的作品中。

团体成员因为他们采用的克制的极简主义绘画方法而被归为一个团体，创造了一种受东方哲学和中国绘画影响的抽象形式。单色画艺术家使用各种技巧来探索材料的物理属性。有些艺术家用交叠的几何图形来实验，另一些艺术家采用更形而上的方式，尝试创造各种可能的幻觉。郑相和可能是最能体现单色画理念的艺术家，他反复在画布上涂抹颜料再移去，直到画布表面形成凹凸不平的肌理。

关于他们的单色调选择，艺术界已经有过数不胜数的论述，单色画有时也被称为"白色画派"。但实际上，色彩并不是这些艺术家特别关心的部分，更能引起他们智识上的兴趣的，是绘画的过程本身，以及创作的表演性质。比如，李禹焕会在画布上往下画细线，直到颜料彻底耗尽（见对页）；而朴栖甫的"描法"系列则呈现了在尚未干透的颜料表面用铅笔反复涂写出的痕迹。

对于在 20 世纪 70 年代的韩国生活并创作的艺术家来说，其中一个重大难题便是个人身份认同的两难选择：国族身

李禹焕

《从线开始》
1978 年
布面油画颜料和矿物颜料
60 厘米 ×72 厘米
私人收藏

这些线条是用一种惯例的重复方式绘制而成的：画家水平放置画布，提前将钴蓝色的粉状颜料在胶液中溶解，然后用一支笔刷蘸满颜料，向下拖动，横穿整块画布，直到颜料耗尽。

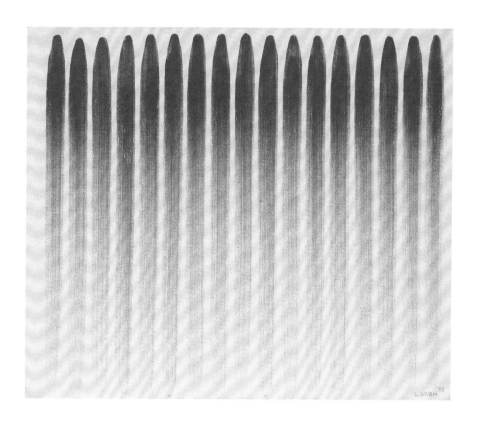

份和艺术辨识度，他们应该追求哪一个？有人认为，正是为了避免作品被用于政治宣传，单色画艺术家才选择了非具象的艺术形式。他们使用廉价且易得的材料，如麻和纸，这可以被视为对韩国传统绘画的直接拒绝。也可以说，那些巧妙地层层堆叠颜料的画作，是艺术家对其所处的充满压迫和审查的环境做出的无声回击。

20世纪80年代到90年代，许多和单色画运动相关的艺术家到韩国的艺术学校任教，对韩国当代艺术史产生了巨大影响。

主要艺术家

郑相和（1932—），韩国

河钟贤（1935—），韩国

许槐（1943—），韩国

权宁禹（1926—2013），韩国

李东�（1931—），韩国

李禹焕（1936—），韩国

朴栖甫（1931—2023），韩国

尹亨根（1928—2007），韩国

主要特征

排布紧密的重复符号·简化了的色彩·实验性的材料使用方式·克制与极简·堆叠颜料·用不同的绘画技巧来实验

媒介形式

绘画

主要馆藏

当代艺术博物馆，韩国，首尔

M+博物馆，中国，香港

当代艺术博物馆，日本，东京

权宁禹

《无题》
1984年
高丽纸
93厘米×73厘米
博伦坡画廊，美国，洛杉矶

权宁禹用墨做实验，让它在画布表面流淌，形成小片的水渍和图案，以反映下方画布的材质特性。

行动艺术实验室
1974—2017 年

1974年，一群年轻的塞内加尔艺术家、作家和音乐家组成了一个松散的团体，专注于发起跨领域的活动：街头表演艺术、即兴活动、装置和工作坊。他们把自己的团体叫作"行动艺术实验室"（Laboratoire Agit'Art），目的是大胆挑战当时主导塞内加尔文化政策且十分盛行的"黑人性"理念（见第32—35页）。

团体最开始将位于达喀尔的艺术村（前身是城市滨海区的兵营）作为大本营，直到1983年，他们遭到军队的驱逐，便搬到了位于朱尔渡口街的一处院子里，院子的主人是行动艺术实验室的创始人之一、艺术家、哲学家和作家伊萨·桑布。

团体认为官方机构都太过于关注西方，希望将艺术从这些机构中解放出来，并交还给人民。在他们看来，文化应该是一种以社群为基础的活动，能在参与者之间创造充满活力的交流。欧洲观念认为，艺术是一种单人的体验。行动艺术实验室的艺术家反对这一概念，他们提出，在殖民时期之前，塞内加尔最流行的艺术表现形式是音乐、舞蹈、诗歌和表演，而不是总统列奥波尔德·塞达·桑戈尔在官方政策里推崇的那些巴黎美院风格的雕塑和绘画。

1980年，桑戈尔不再担任塞内加尔总统，他颁布的许多开明文化政策被推翻。行动艺术实验室因其政治激进主义而遭到怀疑，但成员们继续活动，参与巡回展览和国际双年展，直到创始人伊萨·桑布于2017年去世。

法布里斯·蒙泰罗

《失落的环节：乔》
2014 年
照片

在和贝宁裔比利时摄影师法布里斯·蒙泰罗（Fabrice Monteiro）及时尚品牌布尔多夫（Bull Doff）的合作中，艺术家伊萨·桑布坐在一个雕刻的王座上。

主要艺术家

艾尔·哈吉·西（1954— ），塞内加尔
艾斯·姆本格（1959— ），塞内加尔
伊萨·桑布（1944—2017），塞内加尔

主要特征

合作·偶发艺术·讲故事和现场诗歌朗诵·社群创作

媒介形式

行为艺术·装置·音乐·绘画

主要馆藏

泰奥多尔·莫诺非洲艺术博物馆，塞内加尔，达喀尔
黑人文明博物馆，塞内加尔，达喀尔
世界文化博物馆，德国，法兰克福

反审查团体
1973—1976 年

安妮塔·斯特克尔活着的时候一直没有获得她应得的认可。她是一位行动派艺术家，总能用犀利的幽默直面社会的种种虚伪。她好勇又斗狠的个性时常给她带来麻烦，在1973年就出现了一次重大危机：有人试图审查她在纽约萨芬村罗克兰社区学院举办的蒙太奇照片展览。展览名为"女性主义艺术的性政治"，展出的作品包括她呈现勃起阴茎的"女巨人"系列。

在那时，包括琼·西梅尔、玛莎·伊德尔海特在内的一些女性开始从女性视角来表现性，斯特克尔也是其中一员。她组建了一个女性主义者团体，反抗针对女性艺术家创作的性艺术的歧视，以此作为对地方当局审查的回应。斯特克尔向媒体致信表达了她的意图，并提出："如果勃起的阴茎进入女人的身体没有什么不妥，那么它也足够适合进入最伟大的艺术博物馆。"

尽管这起充满争议的事件得到了媒体的报道，斯特克尔和其他与团体相关的艺术家仍在艰难争取更多的认可。无论如何，她们这场斗争的时期十分关键——当时历史学家、策展人和艺术评论家正在重新审视西方艺术史，提出关于女性自主权的问题，并探讨女性在西方艺术中是如何被物化和表现的。

安妮塔·斯特克尔

《纽约女巨人：乡愁》
1973年
纸上照片拼贴和铅笔
37厘米×49厘米
布鲁克林博物馆，美国，纽约

安妮塔·斯特克尔以纽约的天际线作为背景，呈现了她赞美女性性探索的图像。

主要艺术家

朱迪斯·伯恩斯坦（1942— ），美国

路易斯·布尔乔亚（1911—2010），法国

玛莎·伊德尔海特（1931— ），美国

琼·格鲁克曼（1940—1978），美国

尤妮斯·戈登（1927— ），美国

胡安妮塔·麦克尼利（1936— ），美国

芭芭拉·内辛（1939— ），美国

琼·西梅尔（1932— ），美国

安妮·夏普（1943— ），美国

安妮塔·斯特克尔（1930—2012），美国

汉娜·威尔克（1940—1993），美国

主要特征

从女性视角出发的性意象和情色意象

媒介形式

油画·拼贴·雕塑·照片蒙太奇·电影

主要馆藏

国家女性艺术博物馆，美国，华盛顿特区

琼·西梅尔

《亲密-自主权》
1974 年
布面油画
127 厘米 ×248.9 厘米
布鲁克林博物馆，美国，纽约

这幅画选取的不寻常的视角营造了一种亲密感：艺术家的目光与观者的合而为一，从床头看向两具身体。观者成了二人私密时刻的参与者。

印度尼西亚新艺术运动

1975—1988 年

1975年，日惹的印度尼西亚美术学院的学生批评了第一届印度尼西亚绘画大展（现在的雅加达双年展）评委会对画作的选择，印度尼西亚新艺术运动就起源于当时这个抗议组织。展览原本应该展示艺术中的新变革，评委会却把奖项颁发给了五幅印度尼西亚装饰风格的传统油画。学生们发表了一篇慷慨激昂的声明，批评当下的艺术机构，痛陈他们的概念装置、行为艺术和对材料及风格的实验所遭到的忽视。在此之后，数名艺术家被学院停学。

学生们认为印度尼西亚艺术过于精英主义，被老旧的观念束缚，于是发起了印度尼西亚新艺术运动。他们推崇的艺术形式的根源可以追溯到19世纪的现代主义艺术家拉登·萨利赫，这位先辈愿意接受大刀阔斧的创新。在20世纪70年代中期到20世纪80年代末的这段时间，对当权政府发出尖锐批评可能招致危险，但组织成员仍然断断续续地展开活动。他们最终于1988年解散。

F.X.哈索诺

《最顶》
1975年（2006年重新制作）
塑料步枪、织物、木箱、金属丝网和LED灯管
156.7厘米×99.5厘米×50厘米
新加坡国家美术馆，新加坡

在印度尼西亚前总统苏哈托的统治下，艺术被有意地去政治化了。因此，像F.X.哈索诺的观念艺术作品这样，呈现军队在印尼人民生活中无孔不入的权力问题的创作，尤其具有风险。

主要艺术家
茜蒂·艾迪雅蒂（1951— ），印度尼西亚
哈迪（1951— ），印度尼西亚
F.X.哈索诺（1949— ），印度尼西亚
纳尼克·米尔纳（1952—2010），印度尼西亚
邦勇·穆尼·阿尔提（1946— ），印度尼西亚
吉姆·苏邦卡特（1948— ），印度尼西亚

主要特征
场域特定艺术·文本·使用非常规材料·非叙事结构·实验性·挑战现有规则·艺术家合作

媒介形式
行为艺术·装置艺术

主要馆藏
亚洲艺术文献库，中国，香港
努桑塔拉现代当代艺术博物馆，印度尼西亚，雅加达

图案与装饰运动
20 世纪 70—80 年代

瓦莱莉·贾登

《杰克逊》
1976 年
布面聚合物乳液混合金属颜料和
铅笔
183.2 厘米×183.2 厘米
赫施霍恩博物馆与雕塑园，美国，
华盛顿特区

瓦莱莉·贾登从技巧成熟的手工
艺中获得灵感，有力地挑战那些
认为拼布、贴布绣和剪纸并不适
合画廊的传统观念。

在 20 世纪 70 年代末的美国，一群抽象画家对抽象这种表现形式的种种局限性感到沮丧已久，发起了图案与装饰运动。他们也对一种普遍的观点心怀不满：图案和装饰是微不足道且肤浅的，和其他艺术形式相比，它的地位更低。运动的发起成员乔伊斯·科兹洛夫提出，世界上存在"既非写实也非抽象的第三类艺术形式"。图案与装饰运动通过其存在本身，无意间揭露了构建艺术界普遍认知的隐藏偏见：像绘画和雕塑那样的"高级艺术"被认为是西方的、男性的，而"低级艺术"则被认为是非洲或东方的、女性的，某种程度上也是智识水平更低等的。

图案与装饰运动提出了关于身份认同、性别、权力和权威方面的问题，也因此被视为一场女性主义运动。这场运动很大程度上确实有这样的特征，但它也同样在尝试抹去艺术与装饰之间的分野。成员创作的作品在视觉上令人目眩神迷，他们大部分的灵感源于伊斯兰艺术，它有着把图案与装饰作为最高等级的视觉表达形式的悠久传统。成员同样受到美国民间艺术的影响，尤其是那些被认为属于"手工艺"的艺术形式，如纫缝、贴布绣和拼贴。此外，他们还受到社会主义先驱威廉·莫里斯和他的工艺美术运动的影响。图案与装饰运动在 20 世纪 70 年代中期和 80 年代举办过数次展览，质疑艺术体制对那些美妙又有吸引力的作品的否定。

主要艺术家

辛西娅·卡尔森（1942— ），美国
布拉德·戴维斯（1942— ），美国
瓦莱莉·贾登（1945— ），美国
简·考夫曼（1938—2021），美国
乔伊斯·科兹洛夫（1942— ），美国
罗伯特·库许纳（1949— ），美国
金·麦克康纳（1946— ），美国
梅丽莎·迈尔（1946— ），美国
托尼·罗宾（1943— ）

米莉亚姆·夏皮罗（1923—2015），加拿大

内德·史密斯（1948—　），美国

罗伯特·扎卡尼特奇（1935—　），美国

主要特征

重复图案·纹饰·装饰风格·鲜艳色彩·震撼性的视觉效果·几何图形

乔伊斯·科兹洛夫

《密室》
1976年
布面丙烯
198.1厘米×304.8厘米
弗朗索瓦丝与哈维·兰巴赫收藏

1978年，瓦莱莉·贾登和乔伊斯·科兹洛夫发表了一份具有说服力的文件，题名为《关于进步和文化的可笑艺术概念》（"Art Hysterical Notions of Progress and Culture"），她们在其中揭露了构建艺术界普遍认知的潜在偏见，并主张艺术的语言急需被推翻重写。

媒介形式

拼贴画·贴布绣·绘画·拼布·纺织

主要馆藏

哈得孙河博物馆，美国，纽约州，扬克斯
国家女性艺术博物馆，美国，华盛顿特区

艺术的政治性

—

如果继续把那被禁止的神明（财富）当作你最重要的目标，

那么很快就不会再有艺术，不会再有科学，不会再有快乐。

—

约翰·拉斯金，1864 年

安的列斯群岛团体

1978—1983 年

1978年，一群志趣相投的非裔古巴先锋知识分子，怀抱着对这个岛屿的文学和艺术界的批判态度，在古巴创办了一个关注黑人觉醒的松散艺术团体"安的列斯群岛团体"（Grupo Antillano）。加勒比地区以前的革命实践给了他们启发，尤其是反殖民超现实主义杂志《正当防卫》，在20世纪30年代早期，它曾激发读者的思考，滋养他们的梦想，并鼓励积极反抗。此外，1935年在巴黎出现的"黑人性"运动也影响了他们。团体同样关注家乡的艺术家，比如参与"黑人性"运动的画家林飞龙，以及革命诗人、记者、社会运动人士和狂热的古巴颂舞爱好者尼古拉斯·纪廉，他在20世纪30年代和40年代，开创了一种白人和黑人古巴文化的融合风格。

团体成员在理念上致力于创造一种既包含非洲传统，又能反映安的列斯群岛文化背景的文学和艺术。虽然他们的作品融合了许多受非洲美学影响的元素，包括民间艺术、约鲁巴宗教符号和音乐，但是他们认为，他们不仅仅是要追求

曼努尔·库塞罗

《无题》
约1970年
布面油画
107厘米×152厘米
私人收藏

政治活动家、画家曼努尔·库塞罗也曾是菲德尔·卡斯特罗领导的地下组织"七二六运动"的一员，曾受到巴蒂斯塔政权的折磨。

146

拉斐尔·奎内迪特·莫拉莱斯

《壁画〈莫拉·阿布库阿〉的一部分》
1979 年
金属
歌唱咖啡馆，古巴国家大剧院，古巴，哈瓦那

团体创始人奎内迪特制作了这些金属雕塑，他希望通过传统非洲工艺和几何抽象来寻求一种古巴美学。

美，更是要定义一种古巴身份认同。1978年，安的列斯群岛团体在哈瓦那举办了首次展览。他们作为一个团体持续活动了五年，之后因为被指控为反革命分子而解散。2014年，亚历杭德罗·代·拉·福恩特组织了一场题为"漂泊症"（Drapetomania）的展览，展现了安的列斯群岛团体对古巴文化做出的重要贡献，也重新燃起了公众对他们的兴趣。

主要艺术家
罗赫里奥·科巴斯（1925—2014），古巴
曼努尔·库塞罗（1923—1981），古巴
拉蒙·海提（1932—2013），古巴
阿纳尔多·拉里纳加（1948— ），古巴
莱昂内尔·莫拉莱斯（1940— ），古巴
拉斐尔·奎内迪特·莫拉莱斯（1942—2016），古巴
克拉拉·莫雷拉（1944— ），古巴

主要特征
民间艺术·约鲁巴宗教符号·装饰性图案·大地色调·鲜艳色彩·木材·梦幻的、奇异的、神秘的意象

媒介形式
雕塑·绘画·陶艺·版画·硬笔画

主要馆藏
加勒比之家，古巴，圣地亚哥
哈佛艺术图书馆，美国，马萨诸塞州，剑桥

集体艺术行动
20 世纪 70 年代晚期—1985 年

集体艺术行动（Colectivo de Acciones de Arte）成立于智利圣地亚哥，是一个致力于"直接行动"的艺术团体，在陆军总司令奥古斯托·皮诺切特的残酷统治下发展起来。1973年，皮诺切特发起政变，开启了持续近十七年的独裁统治，不计其数的异见者遭到酷刑折磨、监禁和谋杀。这些蓄意的非人行径可以大行其道，是因为皮诺切特使数百万智利人相信，他的领导是共产主义之外的唯一选择。

为了纠正这一认知，艺术家、作家和理论家联合起来，

希望通过文化介入行动，而非政治行动，来揭露皮诺切特政府的腐朽本质。为了实现这一目的，他们需要创造一种新的艺术，既能在他们自身的历史环境内产生影响，又能免于审查和监禁。就像他们在1982年发布的"集体艺术行动声明"中说到的："对一些艺术家来说，杜尚所说的'任何艺术家标记为艺术的东西都是艺术'这一前提已不再适用。这些艺术家的情况是，他们的艺术作品会决定自身的生存状况（我指的就是"生存"最实际的意义），以及他们周遭环境的命运。"

许多和"集体艺术行动"有关的艺术家都曾参与创作政治宣传壁画，包括视觉艺术家洛蒂·罗森菲尔德和胡安·卡斯蒂略、诗人劳尔·朱利塔、作家迪亚梅拉·艾尔蒂特和社会学家费尔南多·巴塞尔斯，这些经验被他们用于创造鼓励公共干预行动、扰乱社会秩序的艺术作品。在他们的创作中，最著名的也许是他们画满全城的政治符号"No +"（意为"不要再有"），邀请公众通过完成这个短语来匿名表达他们的反抗。在20世纪80年代的大部分时间里，它都是一个强有力的反皮诺切特口号。

集体艺术行动

《哦，南美洲！》
1981年
纸上明胶银盐印相
14厘米×18厘米
索菲亚王后国家艺术中心博物馆，西班牙，马德里

1981年7月12日，集体艺术行动在智利圣地亚哥上空扔下40万张传单，其中包含了与社会赋权有关的信息，以及为人民创造一种新的艺术形式的提议。这场行动呼应了八年前由民主选举出的萨尔瓦多·阿连德政府遭受的残酷轰炸，也是这场轰炸导致了皮诺切特军事独裁政权的建立。

主要艺术家
胡安·卡斯蒂略（1952—），智利
洛蒂·罗森菲尔德（1943—2020），智利

主要特征
涂鸦·游行·集体行动·社会参与式艺术·抗议活动

媒介形式
版画·行为艺术·集体活动·公共艺术作品·涂鸦

主要馆藏
当代艺术博物馆，智利，圣地亚哥
索菲亚王后国家艺术中心博物馆，西班牙，马德里

民众美术运动
20 世纪 80 年代

民众美术（Minjung misul）是 20 世纪 80 年代韩国出现的一场由民众发起的文化运动，它是反对韩国独裁统治的范围更广的政治运动的一部分。1979 年，总统朴正熙遇刺，随后韩国建立了军事独裁政权，引发了全国性的争取民主的游行示威活动。1980 年，在韩国西南部的一个小城里，大量异见者在和军队的冲突中受伤或死亡，使得动荡不安的局势达到了顶峰。这一事件被称为"光州事件"。

在这场风暴中，一种生猛又急迫的政治文化出现了：作家、理论家、电影人、戏剧从业者和艺术家都变成了社会活动家，致力于在日常生活社会条件的基础之上，创造新的、反帝国主义的现代艺术。他们从非洲、亚洲和拉丁美洲汲取美学灵感，并使用更容易被传播的材料来创作，比如海报、横幅和照片。"现实与言语"（The Reality and Utterance Group）团体用艺术来表达政治信息，女性主义团体"东知"（Dung-Ji）则提高了人们对现代韩国女性生活的认知。

虽然民众美术并没有一个明确的风格，但这些艺术家当时创作的大部分作品都关注传统民间艺术、木刻，并受农民文化影响。他们的核心观念是，艺术应该融入社会，并为受到高速工业化带来的严重问题冲击的社会发声。如今，光州成了艺术双年展的举办地，并根据民众美术运动的民主理想建立了自己的理念。

林玉相

《黑鸟》
1983年
纸本丙烯
215厘米×269厘米
三星艺术博物馆，韩国，首尔

在近十年的时间里，林玉相因其作品中的政治内容一直在韩国当局的黑名单中。这幅作品创作于1980年"光州事件"之后，画中的鸟可能象征着精英统治阶层的非法暴力，也可能代表工业化对乡村的侵蚀。

主要艺术家

洪成潭（1955—），韩国

金正宪（1946—），韩国

林玉相（1950—），韩国

吴允（1946—1986），韩国

主要特征

现实主义·展现中产阶级和工人阶级的生活经验·报道性·直接的、容易沟通的风格·抗议·在户外，方便大众接触·社会参与式艺术·合作

媒介形式

印刷·摄影·录像·电影·木刻

主要馆藏

首尔艺术博物馆，韩国，首尔

英国黑人艺术运动
20 世纪 80 年代

"英国黑人艺术运动"描述的是 20 世纪 80 年代的一段英国非裔和亚裔艺术家创作活动密集的时期。自 20 世纪 50 年代起，这场运动便开始在英国发展，当时来自亚洲次大陆的移民和流散异乡的非洲移民，带着对在艺术领域获得认可的渴望，来到了这个国家。争取独立的反殖民斗争激发了他们的创作。

到了 20 世纪 80 年代，出生在英国的年青一代也加入进来，他们还积极投入到了由民众发起的声势浩大的反种族主义运动中（当时英国许多城市都发生了种族暴乱事件）。

尽管两代艺术家的视角不同，但他们还是在最边缘的角落创造出了一个充满活力的艺术时期。他们开展辩论，发起政治行动，举办展览，直面歧视、疏离感、社会公正和身份认同问题。他们受到反殖民作家（如阿米尔卡·卡布

艾迪·钱伯斯

《国民阵线的毁灭》
1979—1980 年
四张纸上丝网印刷图像，裱于卡片上
82.7 厘米×239.2 厘米
泰特美术馆，英国，伦敦

钱伯斯撕下了英国国旗的图像，把它重新组合成纳粹万字符的形状，再将它在四张画板上分开，直到再也无法辨认出具体形态。钱伯斯创作这件作品时，极右组织"国民阵线"在钱伯斯的家乡西米德兰兹郡伍尔弗汉普顿拥有强大影响力。

基思 · 派珀

《去西方吧，年轻人》
1987 年
纸上明胶银盐印相，木框镶裱
84 厘米 ×56 厘米
泰特美术馆，英国，伦敦

派珀在多块面板上拼贴家庭快照、电影剧照和历史文件，反映了黑人男性身体从奴隶制到现代的历史。

拉尔和弗朗茨·法农）的启发，还举行了许多会议，其中最具意义的是1982年在伍尔弗汉普顿大学举办的第一届全国黑人艺术大会。

基思·派珀、艾迪·钱伯斯和克劳德特·约翰逊等人成立了"黑人艺术团体"，而约翰·亚康法则创立了"黑人音频电影协会"。艺术家索尼娅·博伊斯、卢贝纳·希米德、克劳德特·约翰逊、胡里亚·尼亚蒂和维罗尼卡·瑞恩举办了"五个黑人女性"展览，提出性别之间的矛盾问题。莫纳·哈透姆（她同样批判性地挑战了英国艺术学院的欧洲中心主义）等艺术家，把身体变成了一个探索身为黑人的复杂性的场域，这种复杂性也被法农称为"黑人性的事实"。英国黑人艺术运动持续进行，直到20世纪90年代初，撒切尔政府的政策和商业画廊的崛起，使得艺术界远离了急迫的政治艺术。

卢贝纳·希米德

《一小块胡萝卜》
1985年
木板丙烯、卡片和线
243厘米×335厘米
泰特美术馆，英国，伦敦

一个白人男性正在尝试用一根胡萝卜诱惑一个黑人女性。希米德创作了这件作品，以回应她所看到的艺术机构对少数群体居高临下的施舍态度。

主要艺术家

约翰·亚康法（1957—），英国

苏塔帕·比斯瓦斯（1962—），英国

索尼娅·博伊斯（1962—），英国

艾迪·钱伯斯（1960—），英国

卢贝纳·希米德（1954—），英国

基思·派珀（1960—），英国

唐纳德·罗德尼（1961—1998），英国

玛琳·史密斯（1964—），英国

主要特征

使用大众传媒和流行文化中的图像来探讨种族身份认同和种族主义问题·记忆·丧失·跨国主义·身体

媒介形式

拼贴·绘画·录像·大众传媒·摄影·装置·雕塑

主要馆藏

艺术委员会收藏，英国，伦敦

黑人艺术团体档案（线上）

泰特美术馆，英国，伦敦

索尼娅·博伊斯

《传教士立场》
1985年
纸本水彩、粉彩和蜡笔
123.8厘米×183厘米
泰特美术馆，英国，伦敦

这幅画探讨了在不同文化和世代中，宗教在英国社会里扮演的角色。右边的人戴着可能和拉斯特法里教有关的红色头巾，而左边正在祈祷的人代表了基督教。

85 新潮

1984—1989 年

"85 新潮"是一个笼统的概念,由中国艺术家王广义在1986年提出,描述在20世纪80年代中期出现的一个充满活力的非主流艺术时期。据说,从1984年到1986年,中国各地涌现了大约八十个主要由年轻的美院毕业生组成的团体和协会。

在"文化大革命"时期,国内许多美术学院都关闭了。而当时随着环境变化,美术学院重新开放,学生们纷纷摩拳擦掌,希望发展出一种新风格,既能探讨艺术与社会之间的关系,又能创造某种形式的哲学上的超越性。

虽然85新潮并没有统一的美学风格或理论,但是这些艺术家都对西方先锋思想感兴趣,尤其是康德哲学、存在主义、达达主义和超现实主义。85新潮中最著名的团体包括"红色·旅""北方艺术群体""池社""西南艺术研究群体""厦门达达"和"南方艺术家沙龙"。这些团体出现时,

宋陵

《管道4号》
1985年
纸本水墨
148厘米×90厘米

宋陵是"池社"的创始成员,他将宣传海报美学和超现实主义结合,创作了名为"管道"的系列画作,批判工业化对中国民众的异化。

中国正处于高速工业化时期，因此艺术家会通过艺术作品表达对环境影响的担忧。

主要艺术家
黄永砅（1954—2019），中国
宋陵（1961— ），中国
王度（1956— ），中国
王广义（1957— ），中国
张培力（1957— ），中国
张晓刚（1958— ），中国

王广义

《红色理性——偶像的修正》
1987年
布面油画
200厘米×160厘米
私人收藏

王广义是影响深远的"北方艺术群体"的成员。20世纪80年代，他开始从根本上质疑艺术中的传统构图形式。在这幅画里，他把传统的《圣母怜子图》剥离至最本质的形态，将它隐藏在红色网格之后。

主要特征
集体行动·存在主义·哲学性·实验性·人文主义·理性·对美和环境的强烈兴趣

媒介形式
绘画·雕塑·场域特定装置艺术·录像·行为艺术

主要馆藏
古根海姆博物馆，美国，纽约
M+希克藏品，中国，香港
纽约现代艺术博物馆，美国，纽约

喀拉拉邦激进分子

1987—1989 年

喀拉拉邦激进分子（也被称为"激进画家和雕塑家联合会"）是一个由印度南部艺术家组成的昙花一现的反商业组织，他们在 1987 年到 1989 年联合起来，推广他们对属于人民的、具有社会意识的艺术形式的构想。

许多组织中的艺术家来自印度喀拉拉邦，那里自 20 世纪 70 年代初以来，受到反抗印度总理英迪拉·甘地政策的行动影响，洋溢着马克思主义意识形态的革命氛围。团体由极其感性的理想主义者 K.P. 克里什那库马尔领导，拒绝以前的现代主义流派艺术，比如孟加拉画派（见第 10—13 页）。他们从德国表现主义（尤其是凯绥·珂勒惠支）那里汲取灵感，此外也关注 20 世纪初的艺术中其他反叛的、强调穷人所受到的边缘化和压迫的欧洲艺术家。

1987 年，艺术家在吉拉特邦的巴罗达举办了首次展览，

K.P. 克里什那库马尔

《小偷》
1985 年
彩绘玻璃纤维
153 厘米×92 厘米×61 厘米
卡绍利艺术中心，印度，卡绍利

克里什那库马尔使用布、石膏和珐琅等廉价材料，创作出粗糙又扭曲的雕塑，让人想到放之四海而皆准的民间艺术，以避开任何对他作品的东方主义解读。

当时克里什那库马尔正在这里的哈拉贾·萨亚吉劳大学美术系学习。团体后来移居到了喀拉拉邦，在那里建立工作室、开办社群工作坊并开展辩论活动。虽然他们并没有统一的美学特性，但他们创作的作品都体现了某种存在主义危机，他们也都公开批评那些迎合西方市场而制造出来的传统艺术作品。

在接下来的两年中，喀拉拉邦激进成员持续活动，直到克里什那库马尔的理想主义开始在成员中间引起矛盾，而后团体分崩离析。1989年，克里什那库马尔悲痛地自杀了。

主要艺术家

乔西·巴苏（1960— ），印度

安妮塔·杜比（1958— ），印度

K.P.克里什那库马尔（1958—1989），印度

K.M.马德胡苏丹南（1956— ），印度

K.拉古纳坦（1958— ），印度

主要特征

具象·富有表现力的笔触·感性·政治性·实验性·粗糙的表面·丰富的珐琅色彩·英雄主义的、充满宿命感的人物

媒介形式

黏土·绘画·玻璃纤维·雕塑

主要馆藏

德维艺术基金会，印度，新德里

基兰·纳达尔艺术博物馆，印度，新德里

皮博迪·埃塞克斯博物馆，美国，马萨诸塞州，塞勒姆

实用艺术运动
1999 年至今

马库斯 · 科茨

《地下世界之旅》(贝丽儿)
2004 年
收藏级艺术微喷
115厘米 ×115厘米
数字影像记录的行为艺术
28分钟13秒

2004 年,马库斯 · 科茨为利物浦一栋废弃塔楼内的一群居民举行了一场传统的西伯利亚库特人的仪式,居民们当时为楼栋拆除后自身的命运感到忧心忡忡。

实用艺术运动的理念在某种程度上受到了19世纪英国理论家约翰·拉斯金的改良主义思想影响，后者认为，艺术和美是日常生活不可或缺的一部分，亦是实现社会繁荣必不可少的要素。拉斯金的作品的核心观点是，那些建立于残酷无情的架构（如资本主义）之上的社会，只会残酷地对待环境和人民，造成极端的不平等、审美缺失和生态破坏。

拉斯金长年居住在英国湖区，就在科尼斯顿湖边的布兰特伍德庄园，现已成为乡村艺术组织格里兹戴尔艺术团（Grizedale Arts）开展的实用艺术运动的大本营。艺术团的领导亚当·萨瑟兰和阿利斯泰尔·哈德森联合古巴艺术家、社会活动家塔尼亚·布鲁格拉，一起创造了实用艺术运动的理念。布鲁格拉后来还发表了一篇宣言，讲述艺术家应该如何活跃于现代世界，参与社会事务。布鲁格拉参考了阿根廷艺术家爱德华多·科斯塔创造的观念主义文本和艺术介入行动，后者在20世纪60年代发起了他的实用艺术项

马库斯·科茨

《地下世界之旅》（电梯监控录像）
2004年
收藏级艺术微喷
115厘米×115厘米
数字影像记录的行为艺术

利物浦废弃公寓楼的居民们提出问题："我们这个'地块'有保护神吗，它是什么？"科茨向动物灵提问，发出古怪的野兽声响，完成了一场仪式。过去，在一些邻里关系亲密的社区，人们有向巫师求助来解决日常问题的传统。

格里兹戴尔艺术团

《饮食的斗兽场》
2012年
临时结构
2012年弗里兹伦敦艺术博览会

在弗里兹伦敦艺术博览会上,格里兹戴尔艺术团搭建了一个木质结构,外观像是罗马圆形剧场和板球场看台的结合。在这个临时建筑里,他们举行了一系列和食物相关的行为艺术表演,并讨论了食物可持续性议题和食品生产的高成本问题。

塔尼亚·布鲁格拉

《国际移民运动》
2011年
照片
美国,纽约,皇后区

国际移民运动创立于2011年,致力于解决世界各地移民的各类需求。照片中的女性正在参加一场纽约皇后区科罗纳的文化倡议活动。国际移民运动一直在这个地区为居民们组织语言课程和工作坊、介绍移民律师。

目(Arte Util),用艺术作品帮助社会,反抗压迫和审查。

2012年,格里兹戴尔艺术团和艺术家马库斯·科茨在杰伍德视觉艺术画廊策划了展览"现在我要讲道理了"(Now I Gotta Reason)。展览集结了一批国际艺术家,他们致力于让艺术创作成为一项有实用价值、有实际产出的活动。

和实用艺术运动相关的项目有布鲁格拉发起的"国际移民运动",它致力于让更多移民被看到、有机会得到政治权利;有西班牙艺术家费尔南多·加西亚·多利在乌利耶尔山脉创办的"牧羊人学校",致力于拯救牧羊人这个几近消失的职业;还有"费尔兰团体"(Fairland Collective),他们通过组织日常活动来帮助社区发展。2017年,格里兹戴尔艺术团创办了"村庄邦联"项目,联结世界各地为相似问题而困扰(如保障性住房不足、人口老龄化)的小型社区,用有创造性的方式解决他们的问题。

主要艺术家
塔尼亚·布鲁格拉(1968—),古巴
马库斯·科茨(1968—),英国
费尔南多·加西亚·多利(1978—),西班牙
尼亚姆·莱尔丹(1986—),英国
亚当·萨瑟兰(1958—),英国
弗朗西斯卡·乌利维(1990—),英国

主要特征
使用传统技术和材料创作·权力结构相关的创作·与社群联系密切·参与性·行为艺术·以工作坊为基础·环境相关的创作·对生态学的兴趣

媒介形式
传统工艺和技术·行为艺术·雕塑·录像·陶艺·版画

主要馆藏
格里兹戴尔艺术团,英国,科尼斯顿
泰特美术馆,英国,伦敦

黑人的命也是命

2012 年至今

2012 年，数起手无寸铁的黑人青少年遭到谋杀的事件发生后，由民众发起的抗议团体"黑人的命也是命"（Black Lives Matter）在美国出现。它由艺术家帕特里斯·卡洛斯、社会活动家艾莉西亚·加尔萨和作家奥珀尔·托梅蒂联合发起，现已成为一个强调种族不平等、警察野蛮执法和针对黑人的暴力行为问题的全球性社会运动。和以往的民权组织不同，该组织不分等级，也没有所谓的精神领袖。它的理念是，一万支蜡烛要比一盏聚光灯更耀眼。

团体通过社交媒体影响其受众，鼓励支持者记录自己遭受过的暴行和骚扰。2013 年，18 岁的迈克尔·布朗被一名警官杀害，随后密苏里州弗格森发生了一场抗议活动，"黑人的命也是命"在那时第一次得到了更广泛的关注。多年来，它也为其他边缘族群发声，提出关于劳工权利、社会性别和生理性别平等的问题。

自肇始之时，"黑人的命也是命"一直和许多艺术家、文化评论家合作，以推广它的社会运动议题。尤其值得注意的是它和"黑人女艺术家支持黑人的命也是命"组织的合作，黑人女艺术家们策划了一系列强调团体理念的行为艺术活动、工作坊和公共服务活动。其他著名的作品还有艺术家亚当·彭德尔顿的项目，项目的一部分包括：悬挂一面"黑人的命也是命"的旗帜，以及在 2015 年威尼斯艺术双年展上，用"黑人的命也是命"的标语覆盖比利时国家馆里的一面墙。彭德尔顿当时把这些标语形容为"呼唤公义的战斗口号与诗意恳求"。艺术家卡拉·沃克同样在她充满种族意识的画作和装置中指涉这一运动，她的作品探

亚当·彭德尔顿

《黑色达达旗帜（黑人的命也是命）》
2015—2018 年
聚酯纤维上数码印花
182.9 厘米×274.3 厘米
2018 年弗里兹纽约艺术博览会，美国，纽约，兰德尔岛公园

彭德尔顿正在进行的项目"黑色达达旗帜"已被广泛用于开启关于艺术在政治辩论中的作用的讨论。

索了美国针对黑人的暴力史和美国奴隶制的历史。

2018年，"黑人的命也是命"推出了"黑人的命也是命艺术+文化"（Black Lives Matter Arts+Culture）平台，以推广那些致力于用艺术支持社会变革的非裔美国艺术家，并为有色人种艺术家和设计师提供迫切需要的创作空间。

主要艺术家

帕特里斯·卡洛斯（1984—），美国

埃默里·道格拉斯（1943—），美国

托马什·杰克逊（1980—），美国

西蒙妮·利（1968—），美国

亚当·彭德尔顿（1984—），美国

卡拉·沃克（1969—），美国

主要特征

关注黑人文化和身份认同·在曾被认为属于西方白人的领域中，强调黑人的存在·讨论种族主义问题

媒介形式

绘画·雕塑·行为艺术·装置·电影·数字艺术·集体行动和公共艺术作品

主要馆藏

黑人生活档案（线上）

纽约现代艺术博物馆，美国，纽约

非裔美国人历史和文化国家博物馆，美国，华盛顿特区

泰特美术馆，英国，伦敦

下一页：
埃默里·道格拉斯

《〈黑豹〉的封面和封底》
1971年8月21日
纸本胶印
44.5厘米×58厘米
政治图像研究中心，美国，洛杉矶

社会活动家、艺术家埃默里·道格拉斯曾是黑豹党的文化部部长，他创作了许多表达该党理念的惊人图像。他有意使用简单的、图案化的图像（粗线条和单色），这样作品就可以被便宜地印制和分发。道格拉斯是"黑人的命也是命艺术+文化"平台呈现的第一个艺术家。

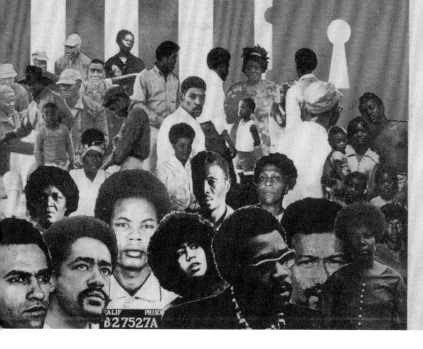

术语表

反艺术（Anti-art）：一个用以挑战传统艺术现有结构的术语——挑战艺术被创造出来的方式、使用的材料和呈现的形式。

贴布绣（Appliqué）：一种将剪下的装饰缝到另一块布料上的技巧。

装饰艺术（Art Deco）：承接新艺术运动的一种艺术风格，出现于20世纪20年代中期的欧洲。它受到立体主义和古埃及等古代文明手工艺品的影响，呈现出几何特征。

不定形艺术（Art Informel）：一种高度注重运笔动作的抽象绘画，将颜料与其他材料（包括废弃物）结合起来。

艺术家宣言（Artist manifesto）：公开发表的书面文件，阐述一名或多名艺术家的理念和目的。它有各种形式，例如传单、手册、私人手稿、地下出版打印文稿、明信片、诗歌和行为表演。

新艺术运动（Art Nouveau）：一个国际现代艺术运动，注重简洁形式呈现的粗线条，兴起于19世纪80年代的欧洲与美国。运动的艺术风格一部分受到了日本艺术、哥特式建筑及盎格鲁-撒克逊设计的影响。

贫穷艺术（Arte Povera）：20世纪60年代在意大利兴起的激进实验艺术形式。它反对资本主义，使用日常的（"贫穷的"）、任何人都方便获取的材料。

先锋派（Avant-garde）：来自法语里对应"先锋"的词语，意为"超越同时代人——实验性的、创新的、革命性的"。

民权运动（Civil rights movement）：20世纪50年代在美国出现的黑人觉醒运动，致力于为非裔美国人争取平等权利。它最著名的拥护者是马丁·路德·金。

观念艺术（Conceptual art）：这种艺术形式更关注想法或过程，而非一件完成的作品。它在20世纪60年代开始获得关注。

具体艺术（Concrete Art）：一种不代表任何事物，也没有象征意义的艺术。它只是线条、色彩与形状的组合。

具象诗（Concrete Poetry）：一种视觉化的诗歌，通常使用排列成一幅图像的文本。

构成主义（Constructivism）：一个以几何形状的使用为基础的抽象艺术运动，1913年左右创立于俄国。

立体主义（Cubism）：20世纪初，由巴勃罗·毕加索和乔治·布拉克发明的绘画风格。在立体主义画作里，一个绘画对象同时从不同的视角被展示出来，呈现出复杂的、碎片化的图景。

达达主义（Dada）：一个影响深远的艺术与文学运动，创立于1916年的苏黎世和纽约，以回应第一次世界大战制造的恐怖氛围。和运动有联系的人创作荒诞诗歌和讽刺艺术——大部分的视觉材料都由拼贴画制作而成。

剪纸装饰（Decoupage）：使用剪纸装饰物品的技巧，源于法语词"découper"，意为"剪下"。

堕落艺术（Degenerate Art）：用来形容所有不被纳粹党认可的现代艺术的术语。纳粹党对表现主义感到格外不满，约有15500件作品被移出博物馆和美术馆。

表现主义（Expressionism）： 20世纪初主要以德国为中心的运动。表现主义运用强烈的色彩、扭曲的形状和激烈的笔触表达艺术家内心的感受。

野兽派（Fauvism）： 20世纪初兴起于巴黎的运动。它的特征是强烈的色彩和富有表现力的笔触，主要支持者是亨利·马蒂斯和安德烈·德朗。

激浪派（Fluxus）： 一个20世纪60年代由乔治·麦素纳斯创立的国际运动，由艺术家、音乐家和表演者组成，他们笃信以实验为基础的、民主的现场艺术。

偶发艺术（Happening）： 一种由个人或集体执行的带有表演性质的行动，通常发生在公众场合，有时也会包含观众参与的元素。这个术语由美国艺术家、演说家阿伦·卡普洛在1959年首次使用。

迦梨戈特绘画（Kālīghāt painting）： 一种以使用粗轮廓线和明亮色彩为特征的绘画风格，出现于19世纪英属印度的加尔各答。

形而上画派（Metaphysical painting）： 20世纪初兴起于意大利的运动，以呈现梦幻般的空旷空间和奇异事物的图景而著称。它影响了超现实主义的发展，其主要支持者是乔治·德·基里科。

黑人性（Négritude）： 由一群流散异乡的非洲超现实主义诗人（艾梅·塞泽尔、列奥波尔德·塞达·桑戈尔及莱昂-贡特朗·达马斯）构想的哲学，旨在恢复黑人特性和非洲文化的价值。

苏联非官方艺术[Nonconformist Art（Soviet）]： 1953—1989年创作于苏联的，既非社会主义现实主义风格，又不被国家认可的艺术。

泛非主义（Pan-Africanism）： 一种以文化上联合非洲人及流散

170

异乡的非洲侨民为基础的理念。

泛阿拉伯主义（Pan-Arabism）： 一种以阿拉伯语世界的文化联合为基础的理念。

泛亚洲主义（Pan-Asian）： 一种以亚洲人民的文化联合为基础的理念。

行为艺术（Performance art）： 一种20世纪50年代兴起的现场艺术，艺术家运用他们自己的身体，或是观众的身体，来创造一种行为，或者一个偶发艺术事件。

造型艺术（Plastic arts）： 一个术语，用来描述通过雕刻或者塑造材料的方式，制成一个三维物件的艺术作品。

前哥伦布时期艺术（Pre-Columbian art）： 1492年克里斯托弗·哥伦布登陆之前，创造于加勒比地区及中南美洲地区的视觉艺术。

地下出版（Samizdat）： 一个出现于东欧的术语，用来描述秘密流通于极权主义审查制度存在之处的文件。

社会现实主义（Social Realism）： 一种包含政治或社会信息的绘画风格。

社会主义现实主义（Socialist Realism）： 20世纪20年代晚期，由斯大林在苏联推行的现代现实主义风格。它的特征是现实主义风格描绘的、对苏联生活的乐观刻画。

超级现实（Super-real）： 20世纪60年代，非裔美国艺术运动"非洲不良艺术家公社"创造了这一术语，用以描述他们的增强版本的超现实主义。它的特征是鲜艳夺目的色彩、无章法的对称性、音

乐、时尚和来自非洲的艺术。

超现实主义（Surrealism）：20世纪中期的文化运动，关注梦、无意识和奇异事物。

象征主义（Symbolism）：19世纪80年代晚期源于法国的国际运动，关注内在世界而非外部世界。象征主义的画作激发情绪与情感，召唤梦幻般的意象和神秘体验，希望创造某种心理影响。

道家（Taoism）：一种提倡与自然和谐共生的哲学，起源于中国古代。

跨国主义（Transnationalism）：一个涉及文化、民族、种族和群体在一段时期内交流、碰撞与融合的方式的概念。

热带主义（Tropicália）：20世纪60年代晚期，兴起于巴西的一个充满玩乐性质和实验性的艺术运动。它挑战了美国的政治与文化霸权，开创了一个拉丁美洲艺术家、电影人和音乐人的新纪元。

相关参与者索引

斜体数字为插图页

图片版权

a above **b** below

一

献给那些被忽视、
被埋没的。

一

口袋美术馆：
当艺术成为主张

[英]杰西卡·拉克 著
李君棠 译

图书在版编目（CIP）数据

当艺术成为主张 / （英）杰西卡·拉克著；李君棠
译. -- 北京：北京联合出版公司，2024.3
（口袋美术馆）
ISBN 978-7-5596-7349-7

Ⅰ.①当… Ⅱ.①杰…②李… Ⅲ.①艺术史－世界
－现代 Ⅳ.①J110.95

中国国家版本馆CIP数据核字(2023)第254316号

ART ESSENTIALS
GLOBAL ART

BY JESSICA LACK

Published by arrangement with
Thames & Hudson Ltd, London
Global Art © 2020 Thames &
Hudson Ltd

Text © 2020 Jessica Lack
Design by April
This edition first published in China in 2024 by United
Sky (Beijing) New Media Co., Ltd.
Simplified Chinese edition © 2024 United Sky (Beijing)
New Media Co., Ltd.
All rights reserved.

北京市版权局著作权合同登记号 图字：01-2024-0159 号

出 品 人	赵红仕
选题策划	联合天际·文艺生活工作室
责任编辑	牛炜征
特约编辑	杨子兮
装帧设计	程 阁

出　　版	北京联合出版公司 北京市西城区德外大街83号楼9层 100088
发　　行	未读（天津）文化传媒有限公司
印　　刷	北京华联印刷有限公司
经　　销	新华书店
字　　数	120千字
开　　本	880毫米×1230毫米 1/32　5.875 印张
版　　次	2024年3月第1版　2024年3月第1次印刷
I S B N	978-7-5596-7349-7
定　　价	59.80元

关注未读好书

客服咨询